墨点集经典碑帖系列

集字临创

柳公权玄秘塔碑

墨点字帖◎编写

长江出版传媒
Changjiang Publishing & Media

湖北美术出版社
Hubei Fine Arts Publishing House

寄读者

　　临习碑帖是学习书法的必由之路，而对经典碑帖临摹到一定程度，明其运笔、结字等法理后，就应逐渐走向应用和创作了。初入创作阶段不应急于创新，米芾云："人谓吾书为集古字，盖取诸长处，总而成之。"可见集字创作是达到自由创作不可或缺的一环。因此，我们编辑出版这套《墨点集经典碑帖系列》丛书，旨在为广大书法爱好者架起一座从书法临摹到自由创作的桥梁。

　　本套集字丛书以古代经典碑帖为本，精选原碑帖中最具代表性的字，集成语、诗词、名句、对联等内容，组成不同形式的完整书法作品。对原碑帖中泐损不清及无法集选的范字，进行电脑技术还原，使其具有原碑的神韵，并与其它集字和谐统一，从而便于读者临摹学习。

　　集字创作既易于上手，又可以保证作品风格的统一，对习书者逐步走向自由创作可谓事半功倍，希望本套丛书能成为广大书法爱好者的良师益友。限于编者水平，书中难免有不足之处，欢迎广大读者提出宝贵意见，以便改进。

目　录

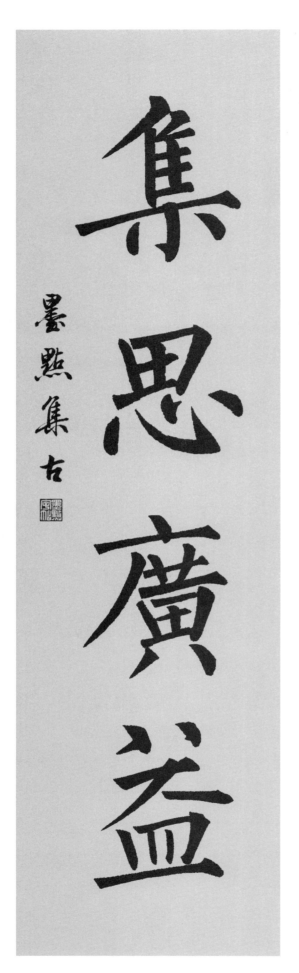

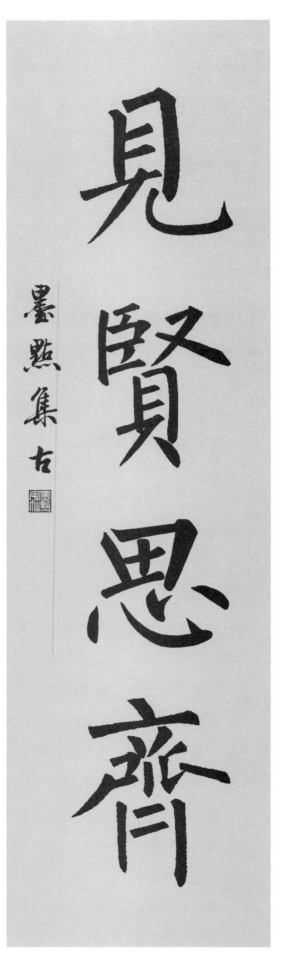

条幅：集思广益　　　　　　　　　　　　　条幅：见贤思齐

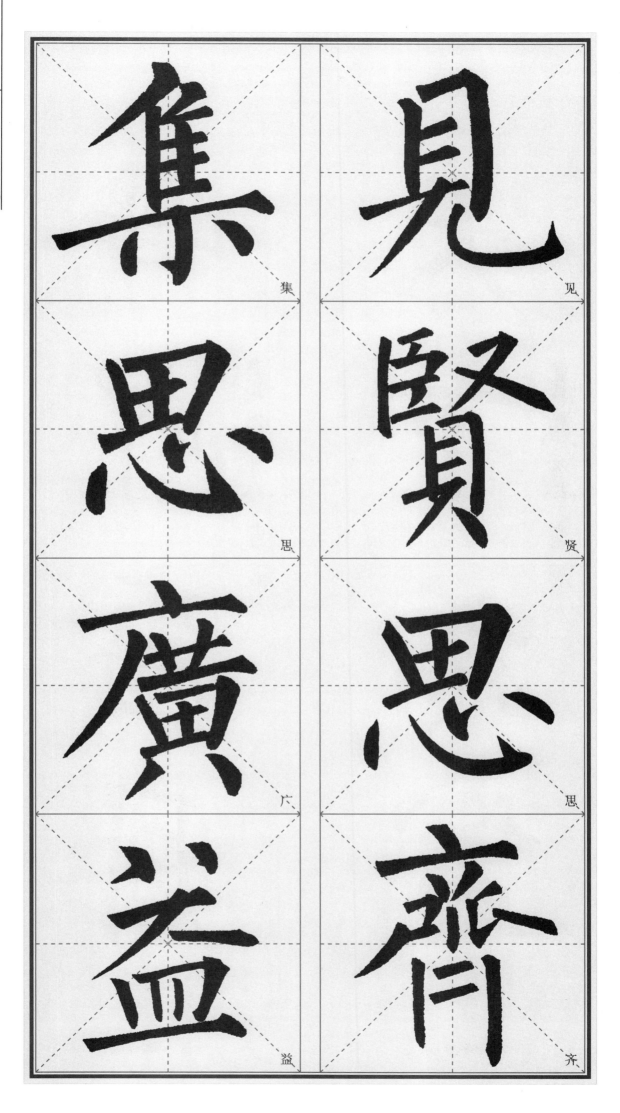

集

思

广

益

见

贤

思

齐

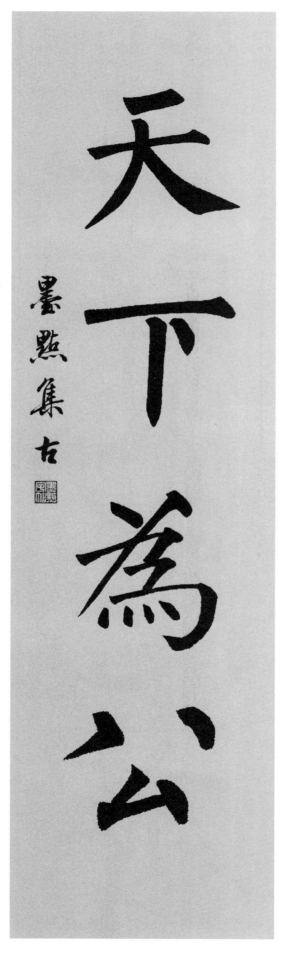

条幅：天下为公

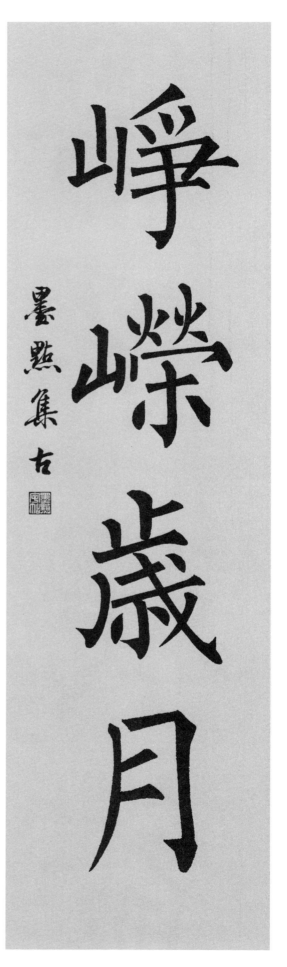

条幅：峥嵘岁月

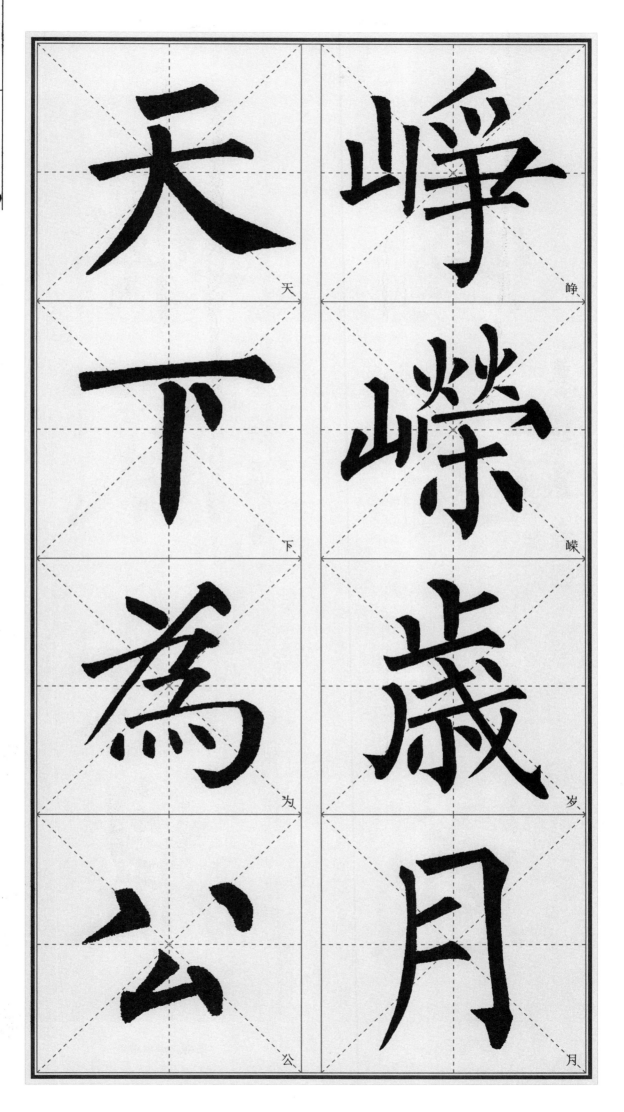

天

峥

下

嵘

为

岁

公

月

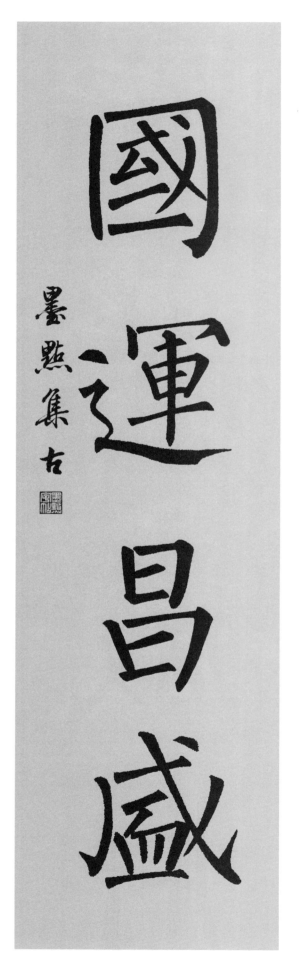

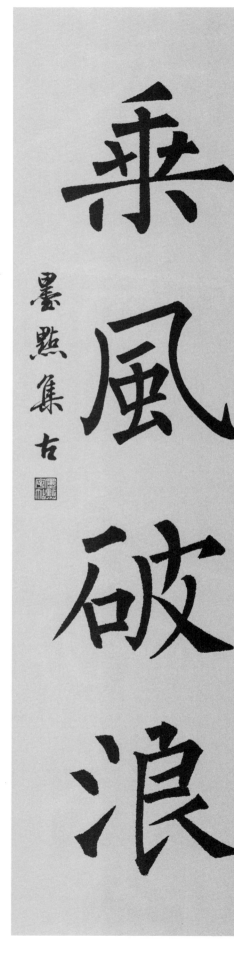

条幅：国运昌盛

条幅：乘风破浪

5

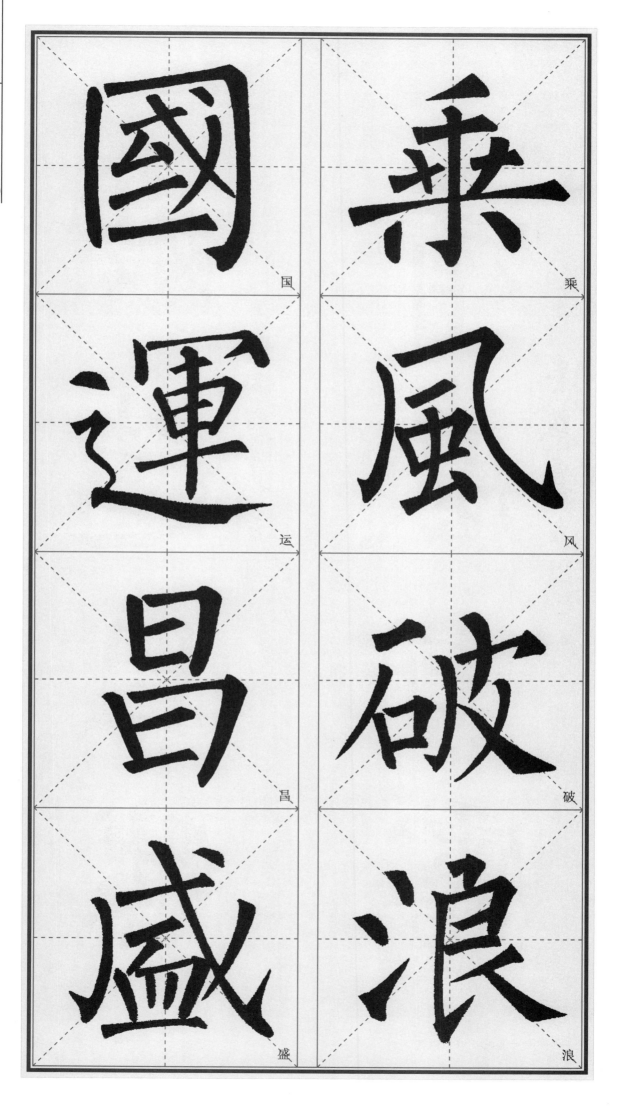

國　乘

運　風

昌　破

盛　浪

国　乘　运　风　昌　破　盛　浪

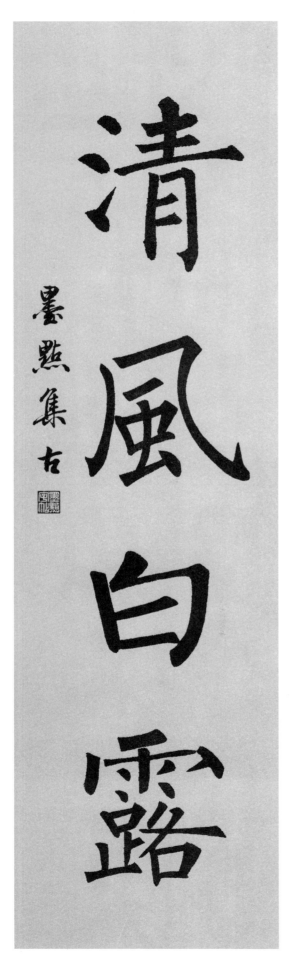

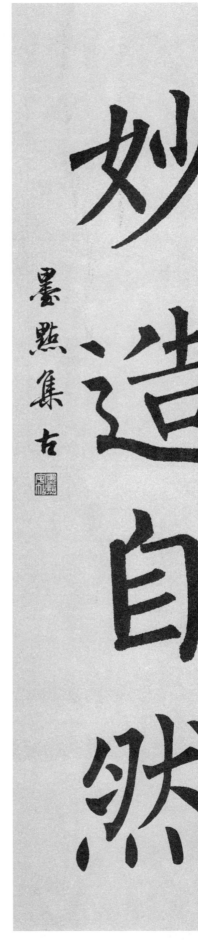

条幅：清风白露　　　　　　　　　　　条幅：妙造自然

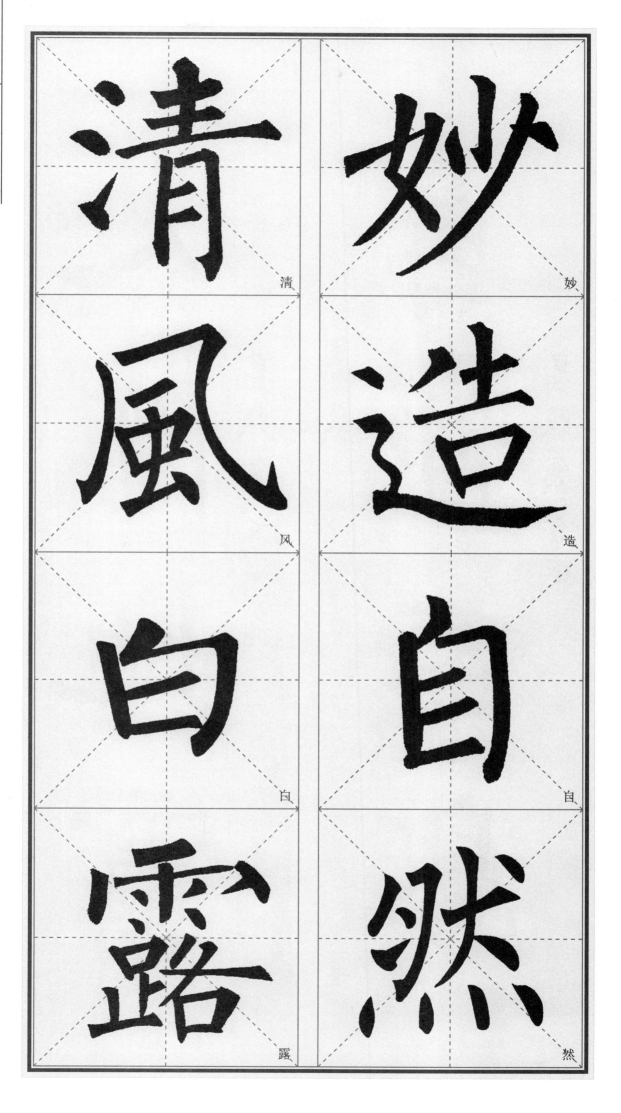

清

妙

风

造

白

自

露

然

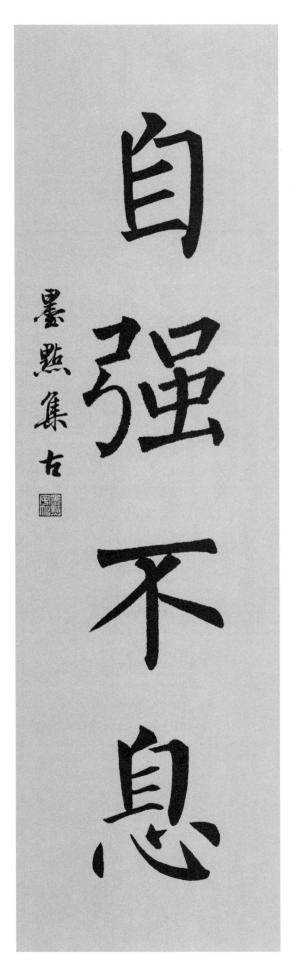

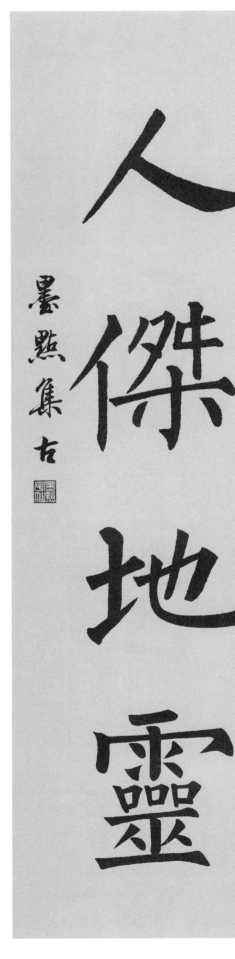

条幅：自强不息　　　　　　　　　　　条幅：人杰地灵

9

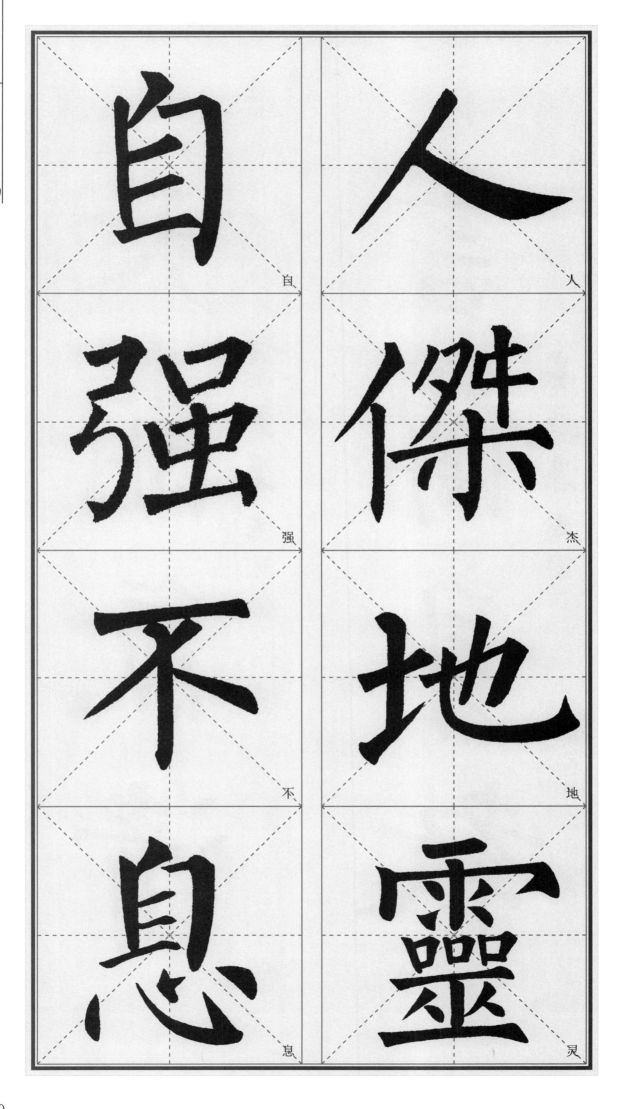

人

傑

地

靈

自

強

不

息

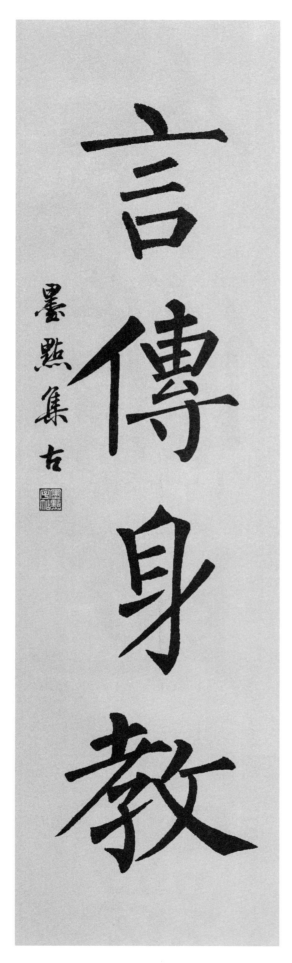

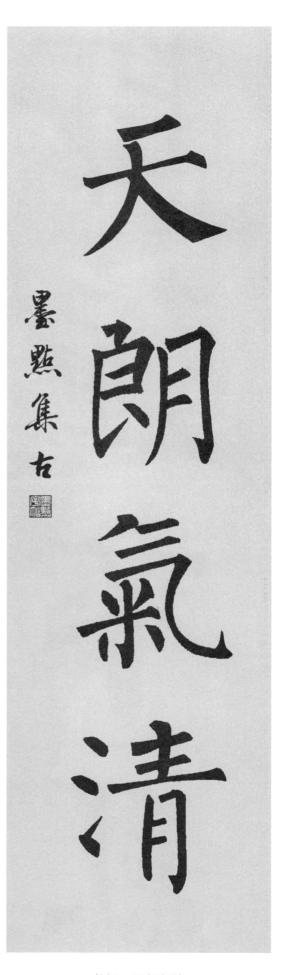

条幅：言传身教 条幅：天朗气清

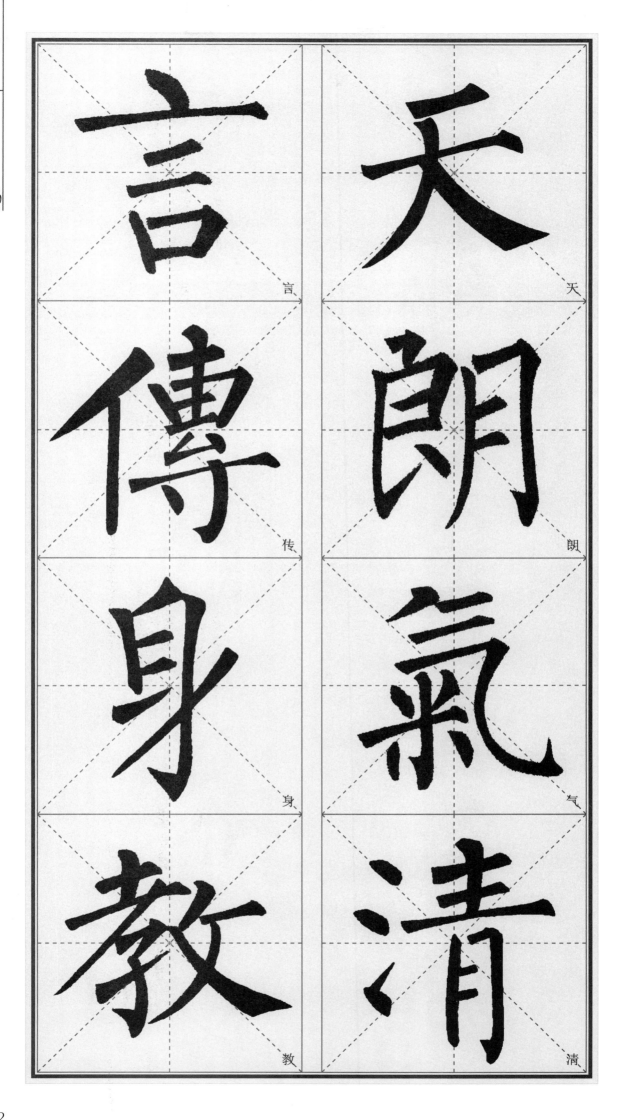

言

天

傳

朗

身

氣

教

清

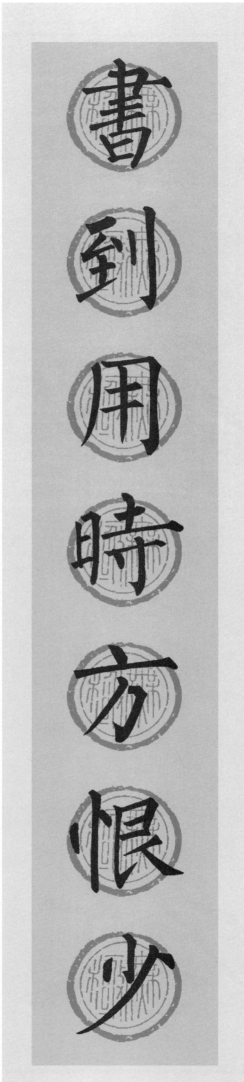

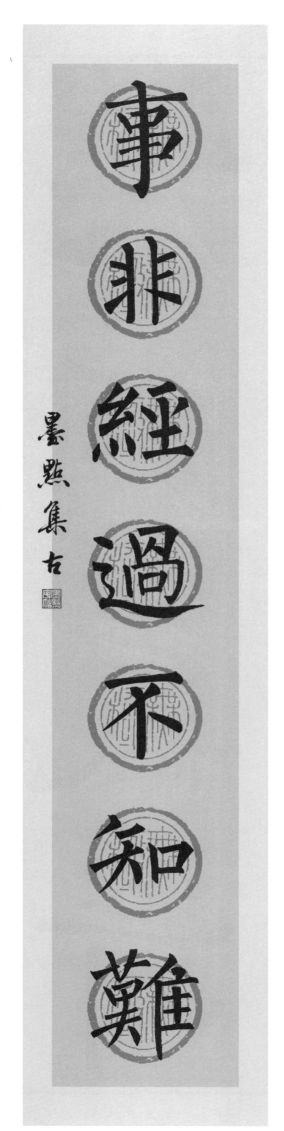

書到用時方恨少　事非經過不知難

墨點集古

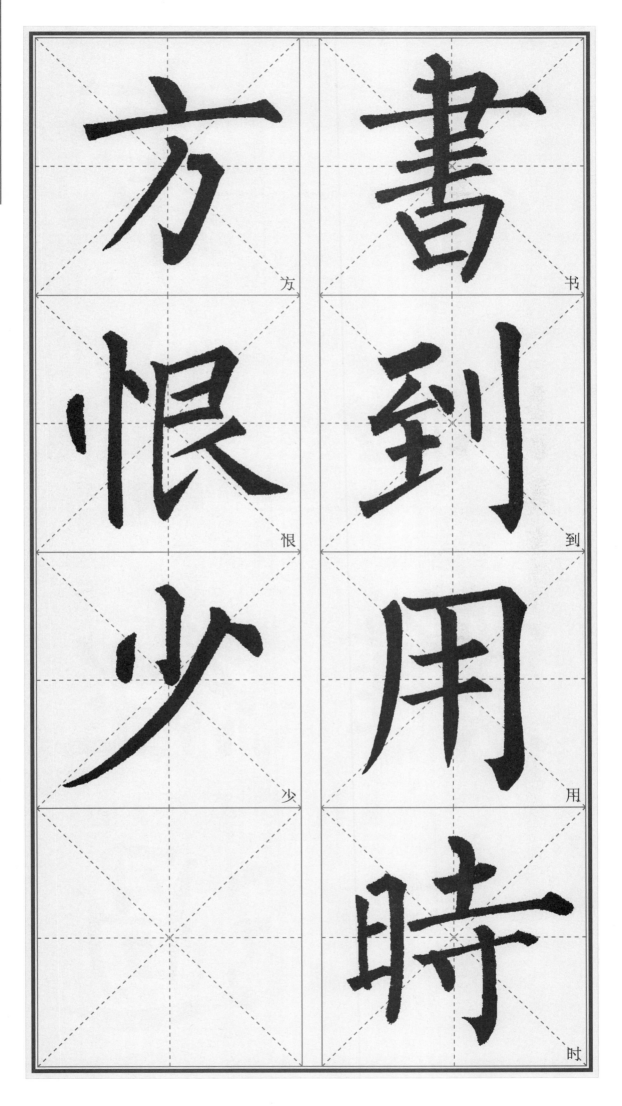

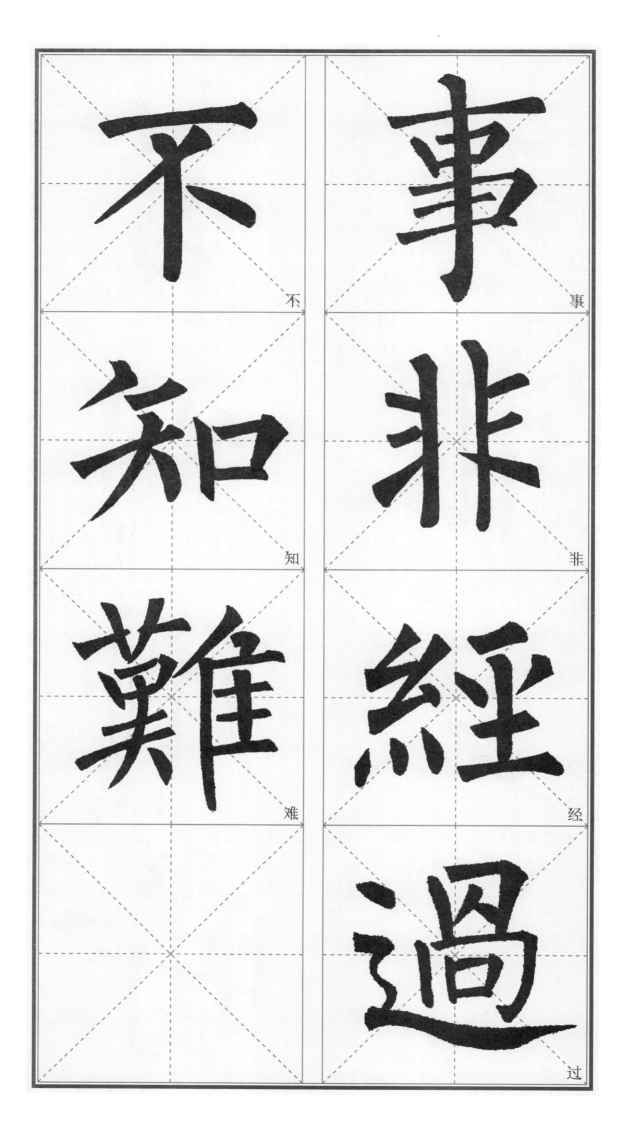

不 知 難

事 非 經 過

不

知

难

事

非

经

过

海納百川有容乃大

壁立千仞無欲則剛

集玄秘塔碑 墨點

对联：海纳百川有容乃大　壁立千仞无欲则刚

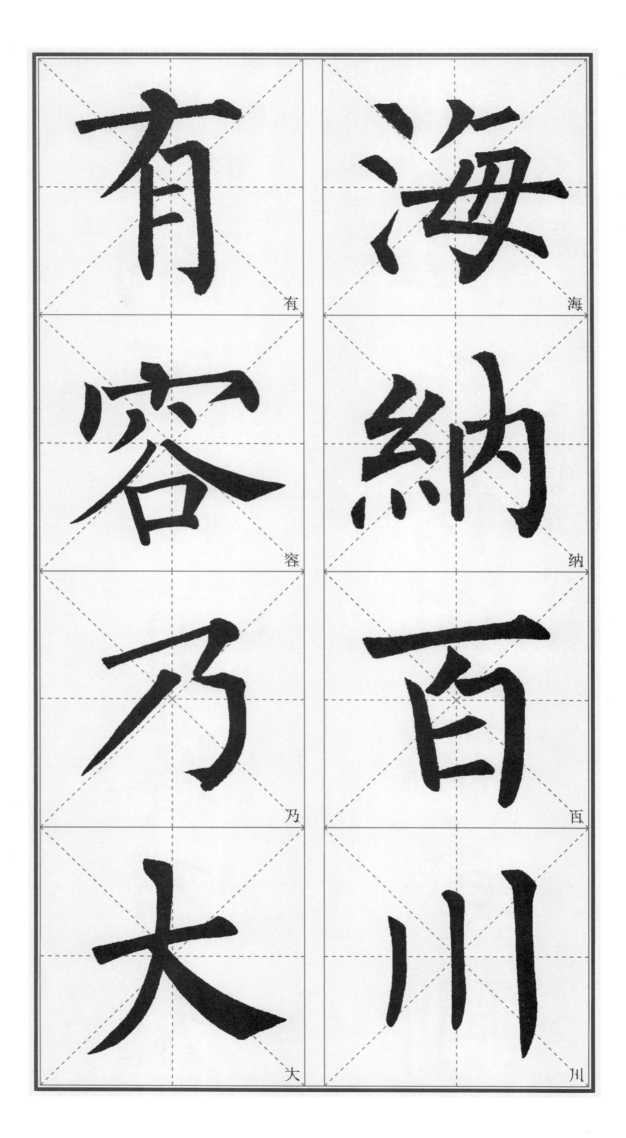

有

容

乃

大

海

納

百

川

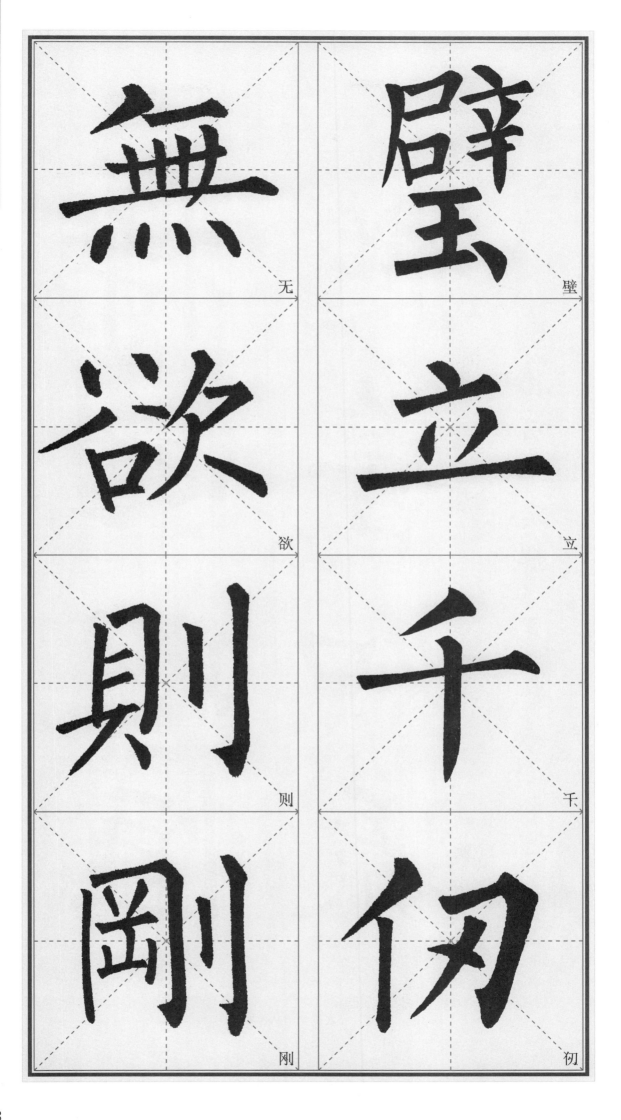

璧

立

千

仞

无

欲

则

刚

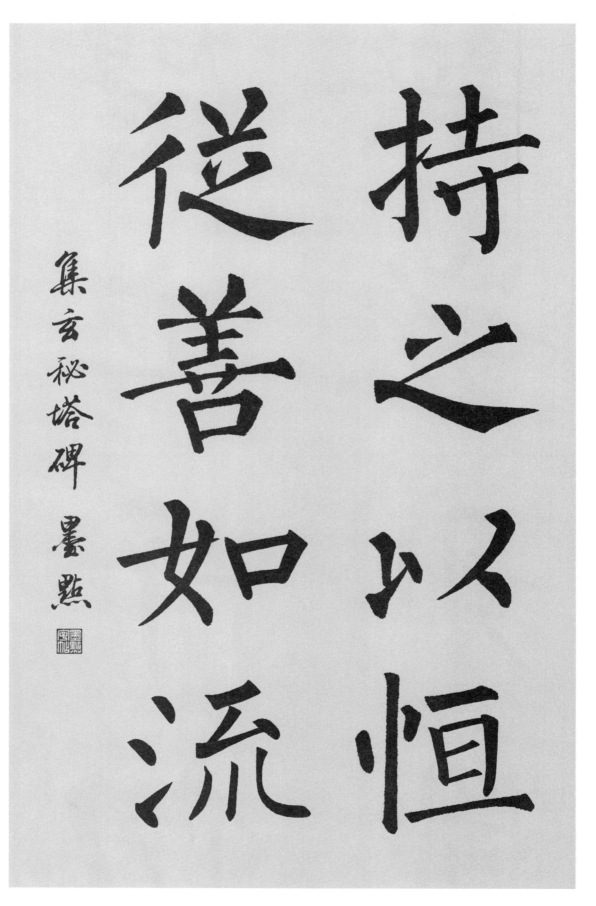

持之以恒　从善如流

集玄秘塔碑　墨點

中堂：持之以恒　从善如流

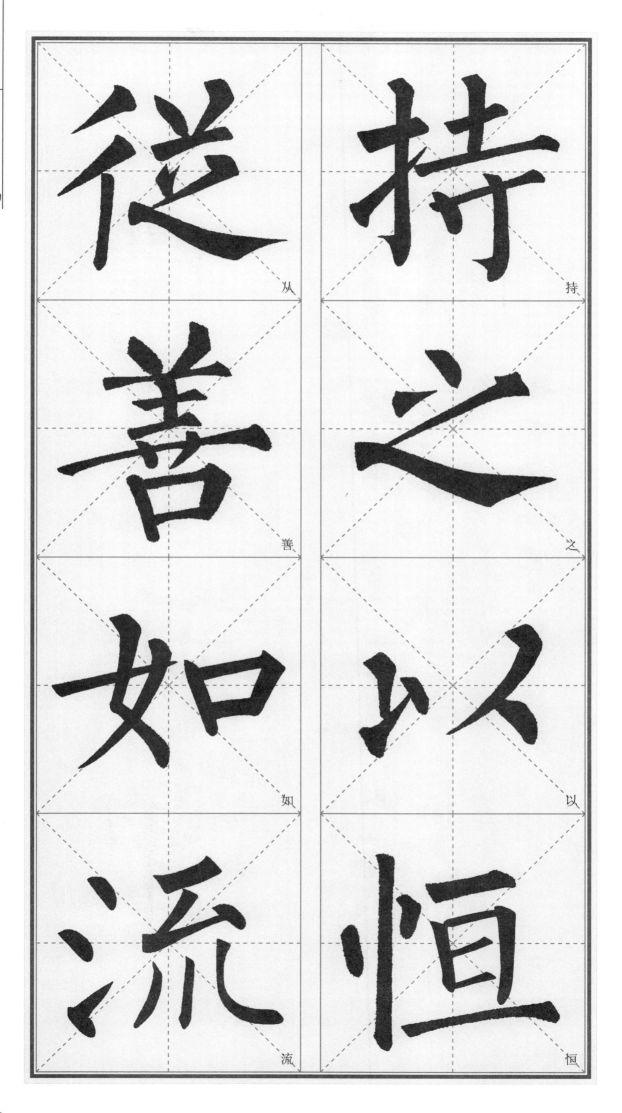

持

之

以

恒

从

善

如

流

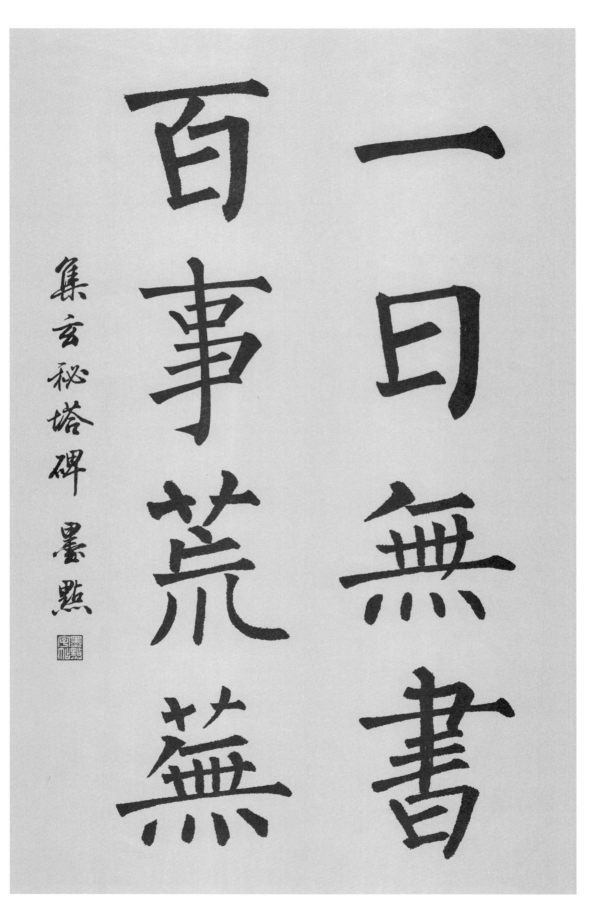

中堂：一日无书　百事荒芜

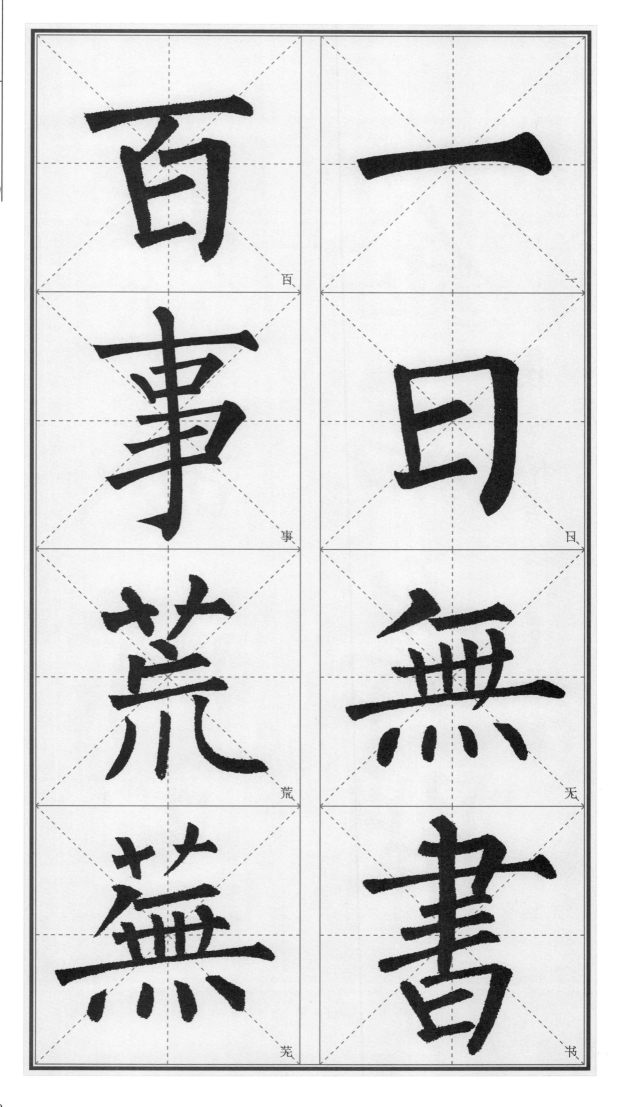

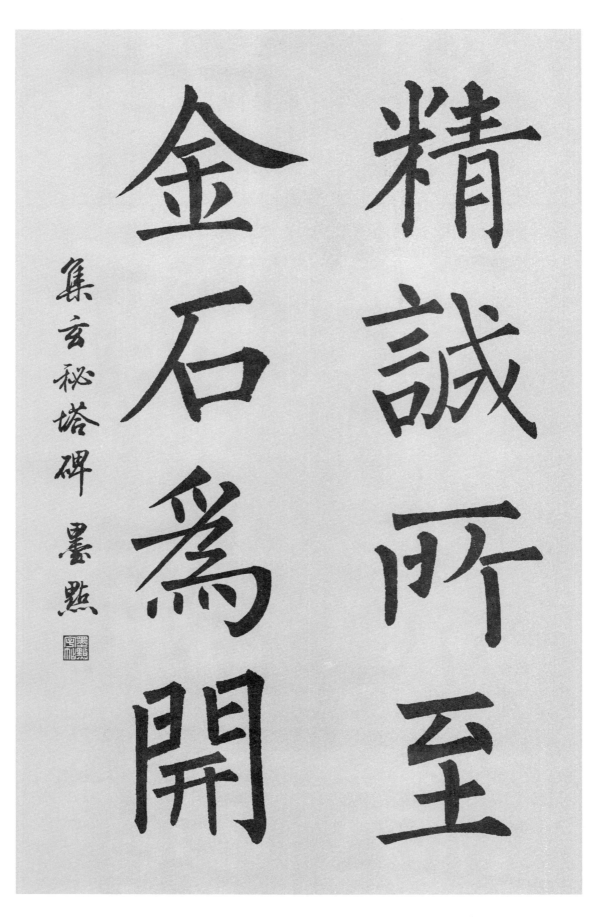

精誠所至 金石為開

集玄秘塔碑 墨點

中堂：精诚所至　金石为开

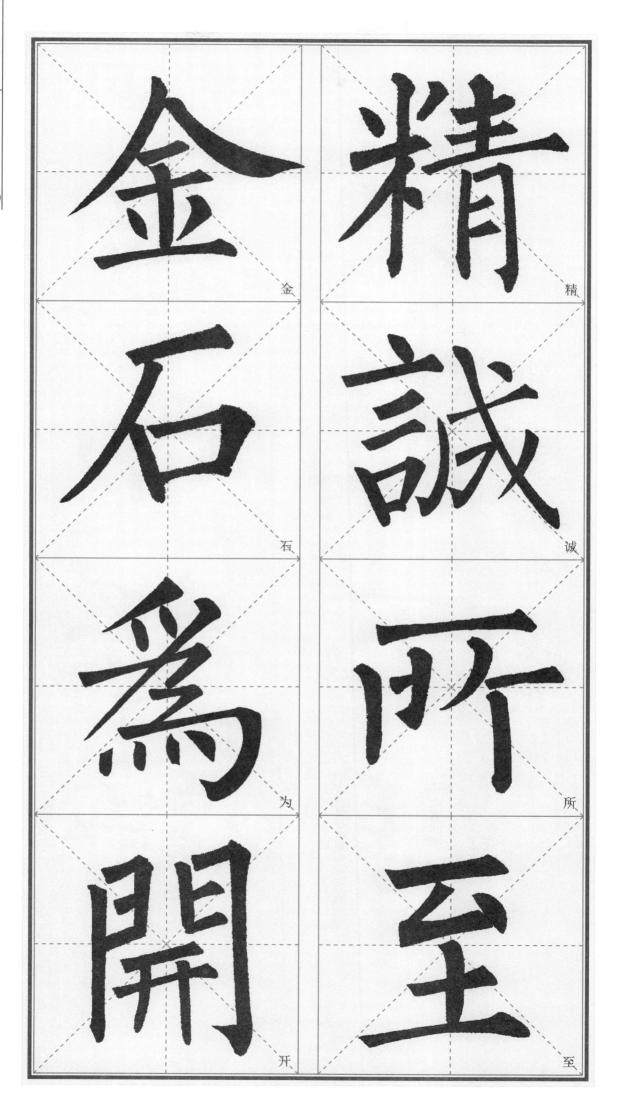

精

誠

所

至

金

石

為

開

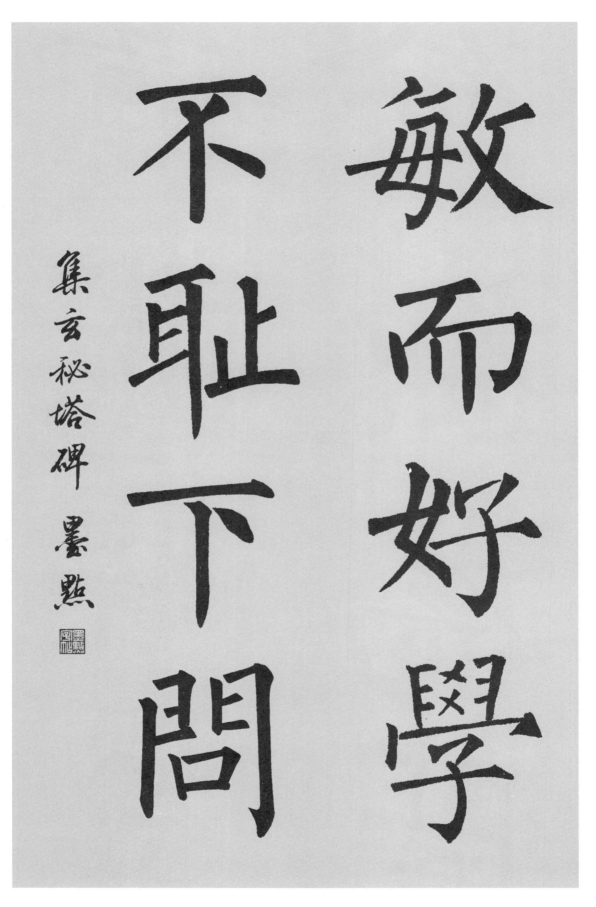

敏而好學
不耻下問

集玄秘塔碑墨點

中堂：敏而好学　不耻下问

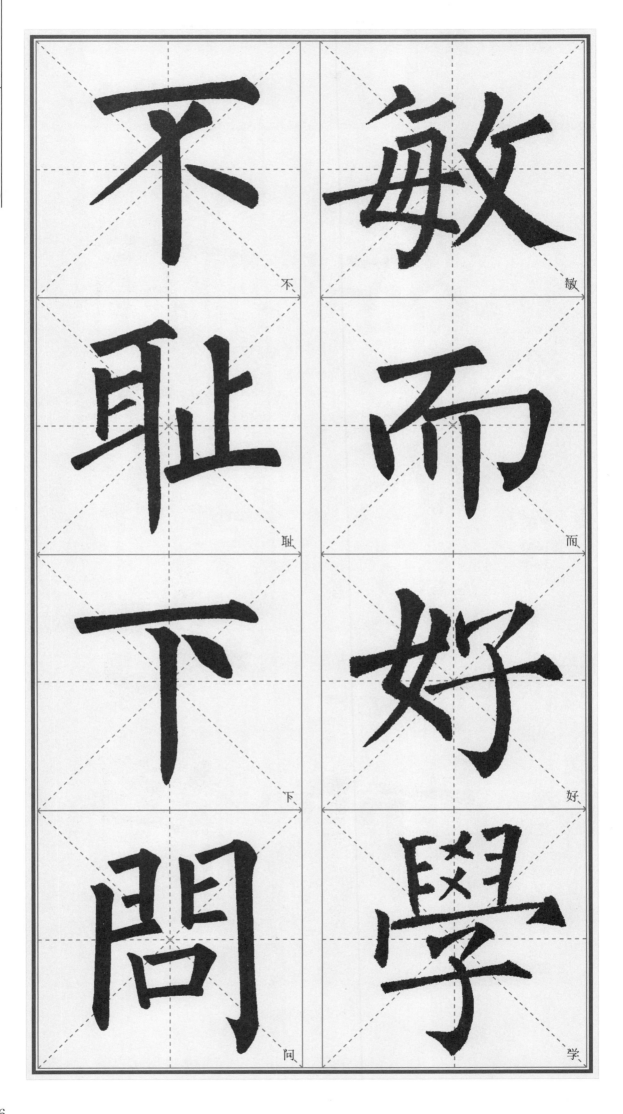

不 敏
耻 而
下 好
问 学

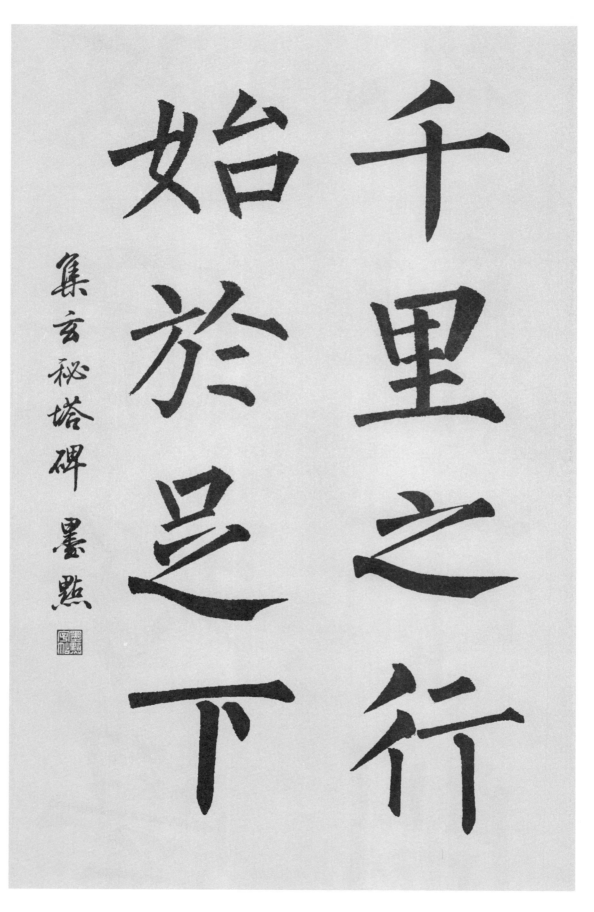

千里之行　始于足下

中堂：千里之行　始于足下

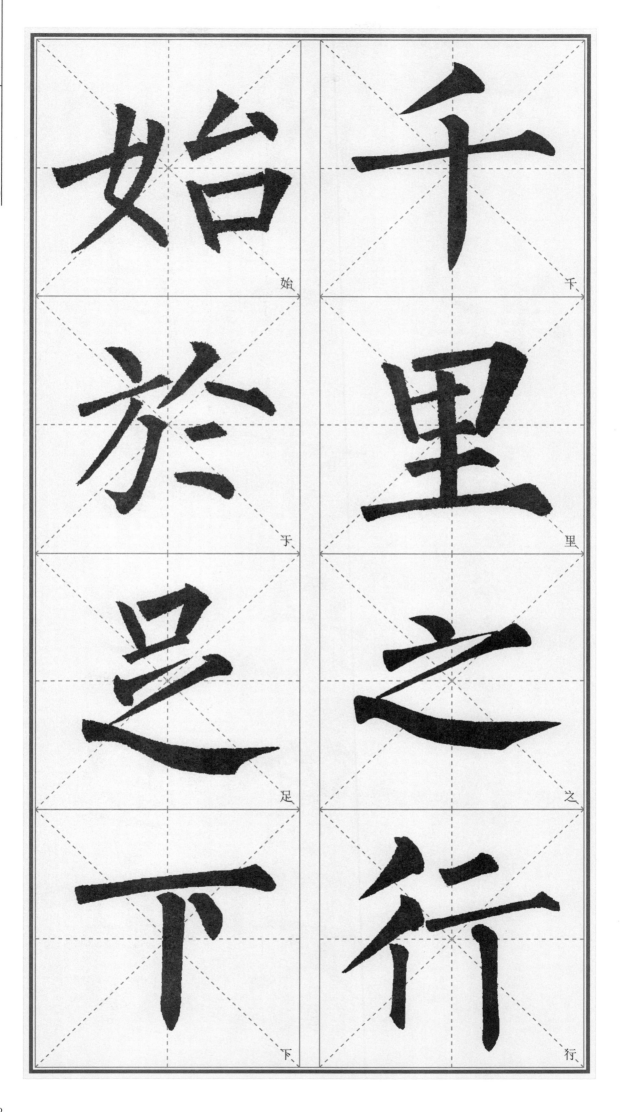

千

里

之

行

始

於

足

下

少年易老學難成一寸光陰不可輕

集玄秘塔碑 墨點

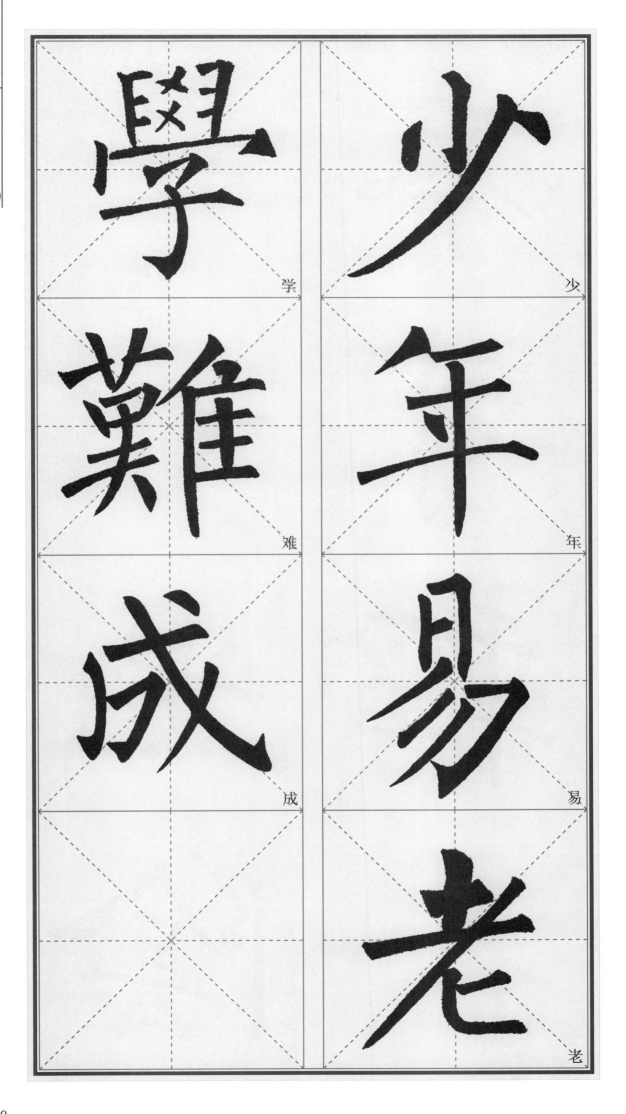

学 少
难 年
成 易

老

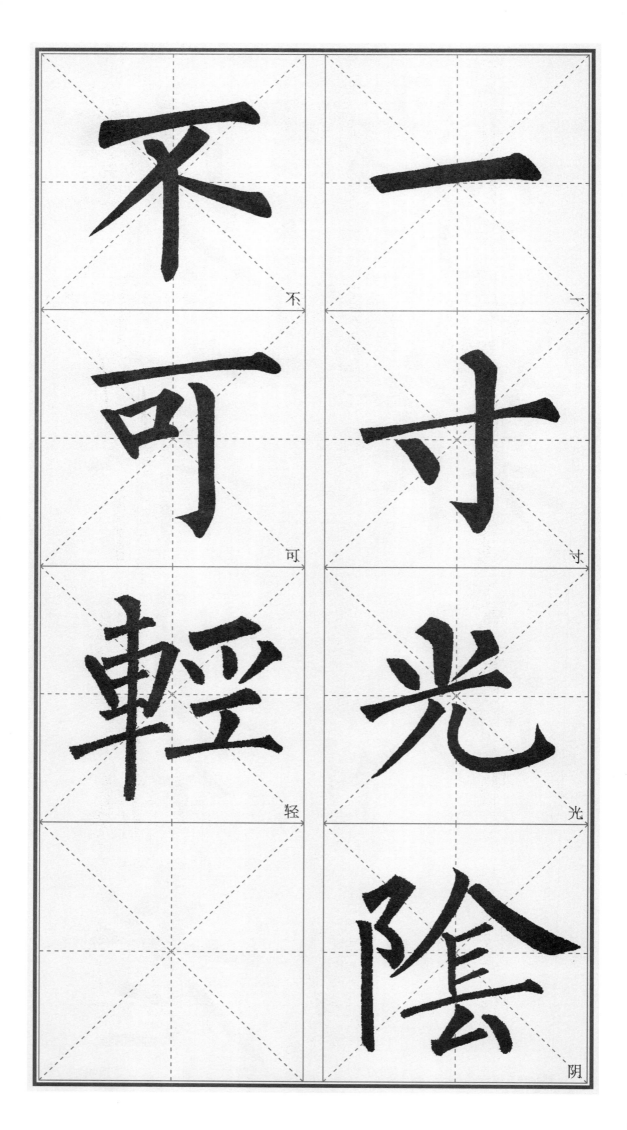

不可輕一寸光陰

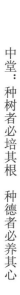
種樹者必培其

根種德者必養

其心

集玄秘塔碑

墨點

培　種
其　樹
根　者

培　种
其　树
根　者
　　必

33

養其心

種德者必

养

其

心

种

德

者

必

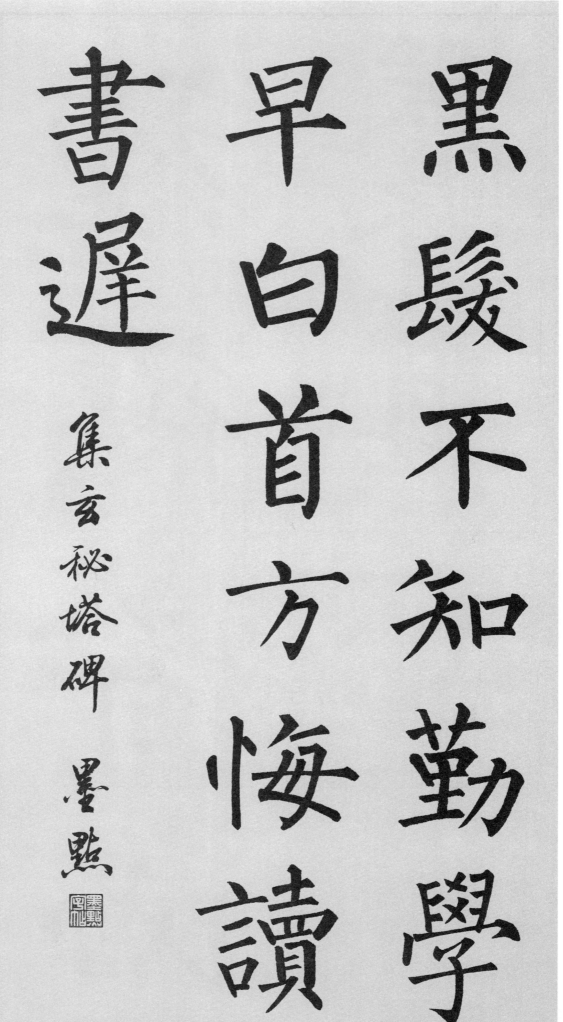

黑髮不知勤學早
白首方悔讀書遲

集玄秘塔碑 墨點

中堂：黑发不知勤学早 白首方悔读书迟

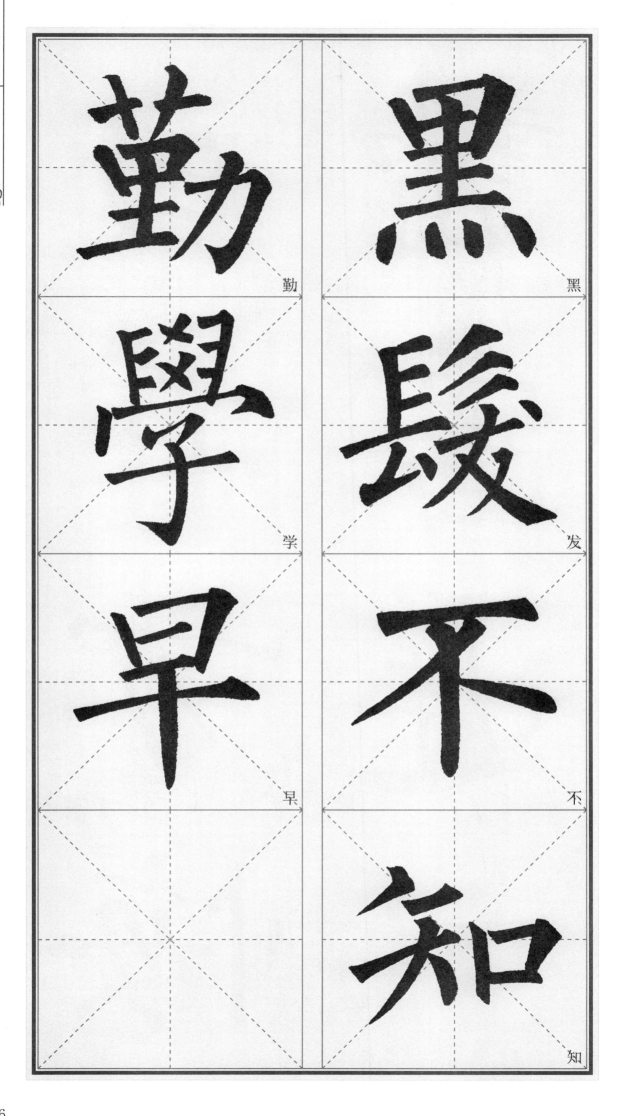

勤

黑

学

发

早

不

知

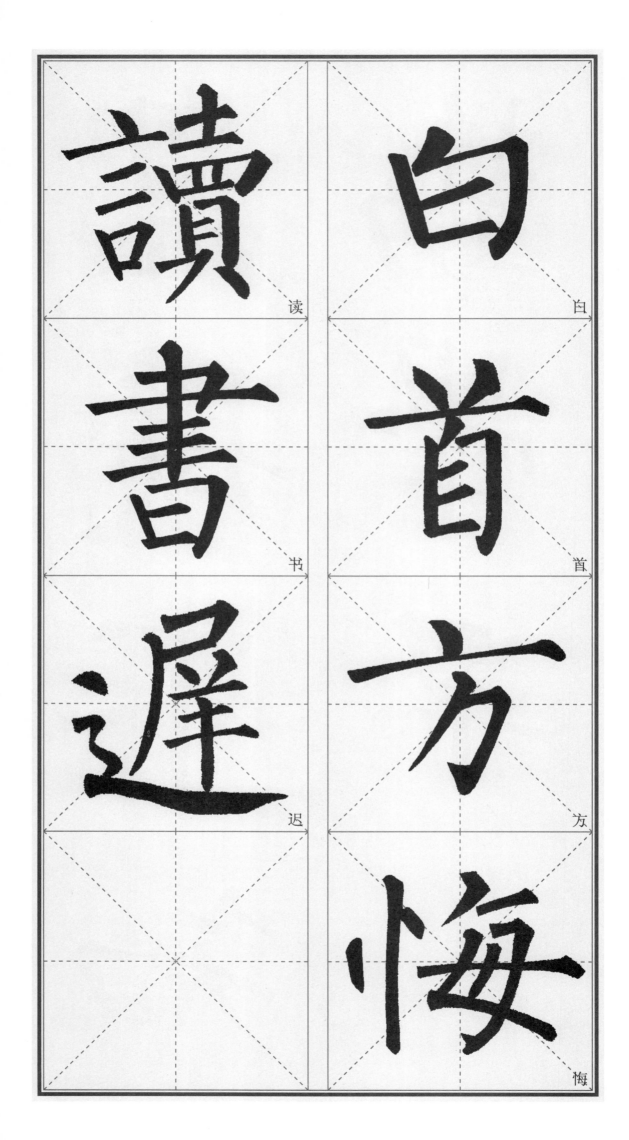

讀 读

書 书

遲 迟

白 白

首 首

方 方

悔 悔

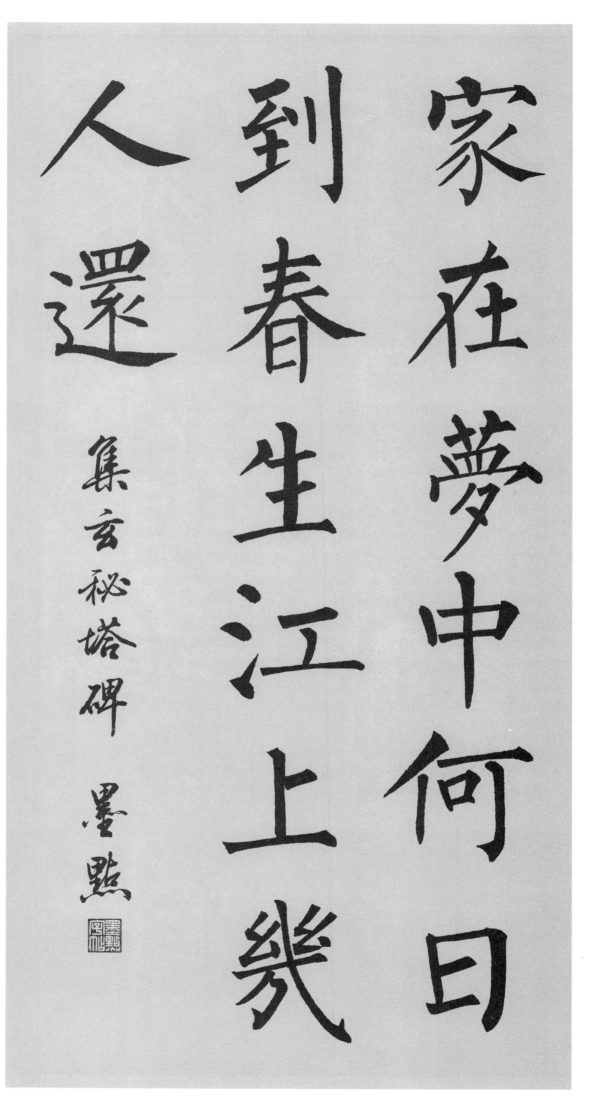

家在夢中何日到　春生江上幾人還

集玄秘塔碑　墨點

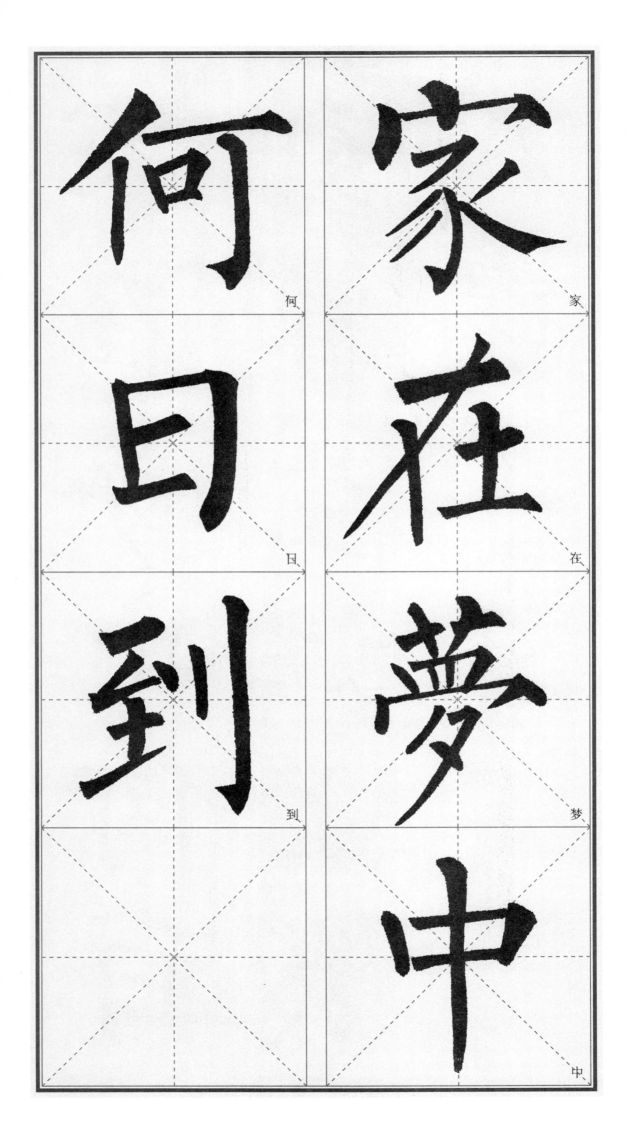

何家

日在

到夢

中

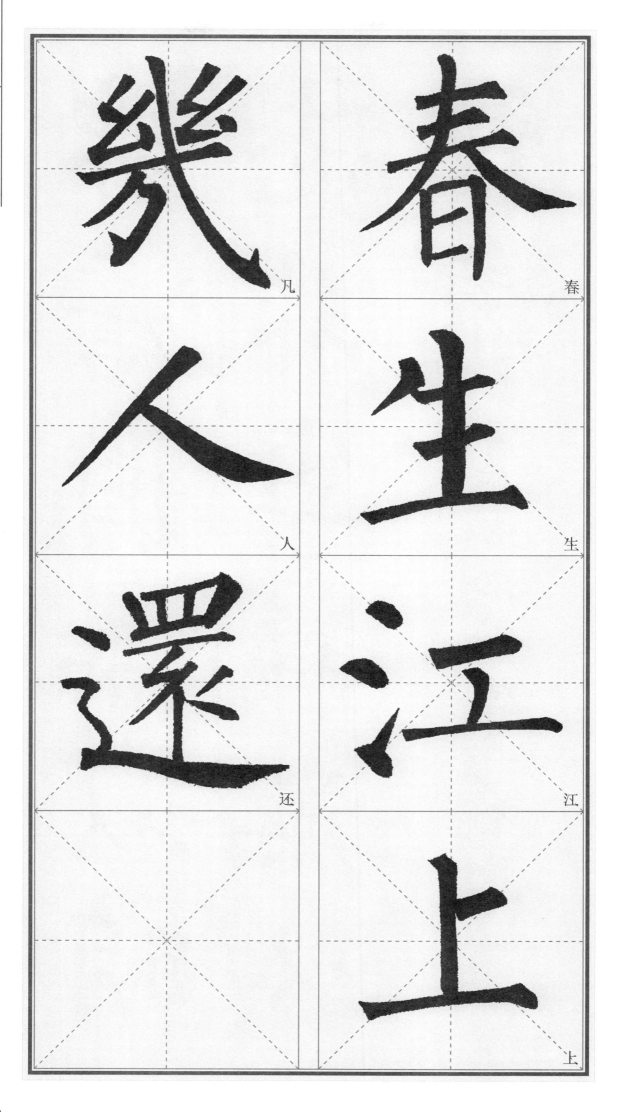

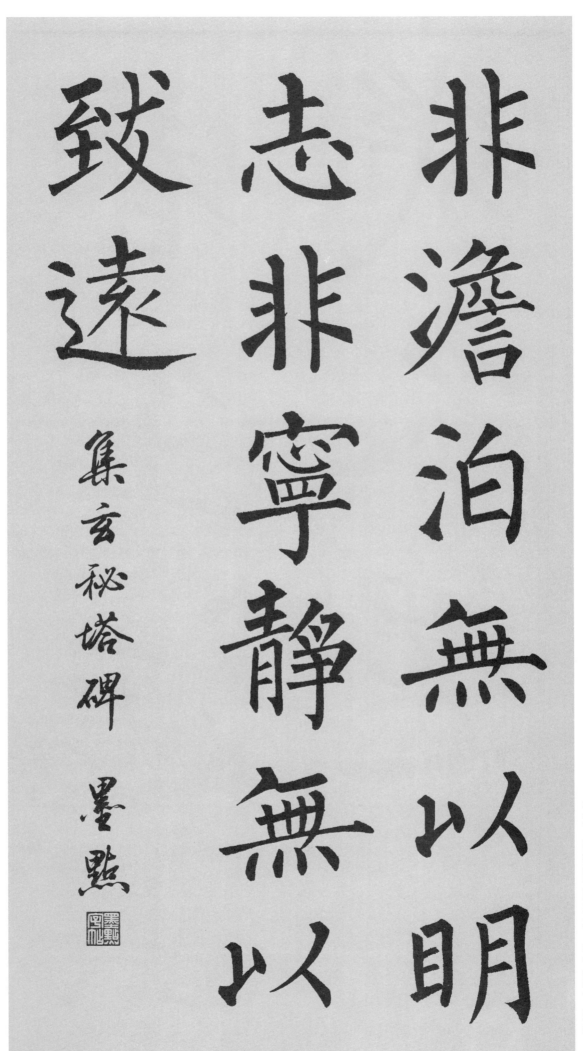

非澹泊無以明
志非寧靜無以
致遠

集玄秘塔碑

墨點

中堂：非澹泊无以明志 非宁静无以致远

41

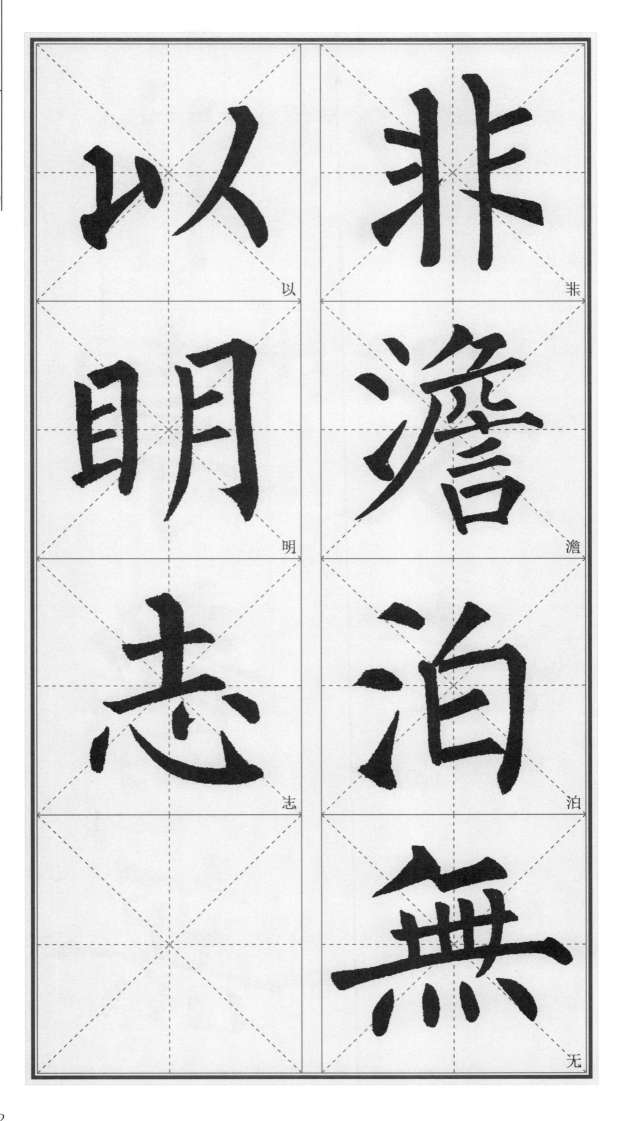

以

明

志

非

澹

泊

无

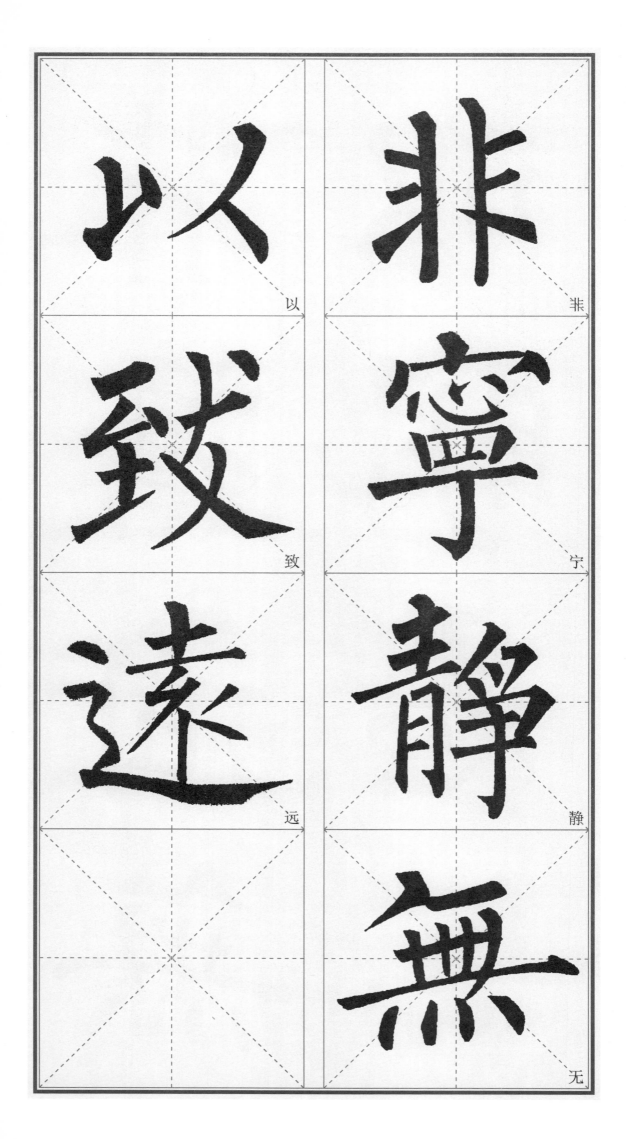

以　非
致　寧
远　静
無

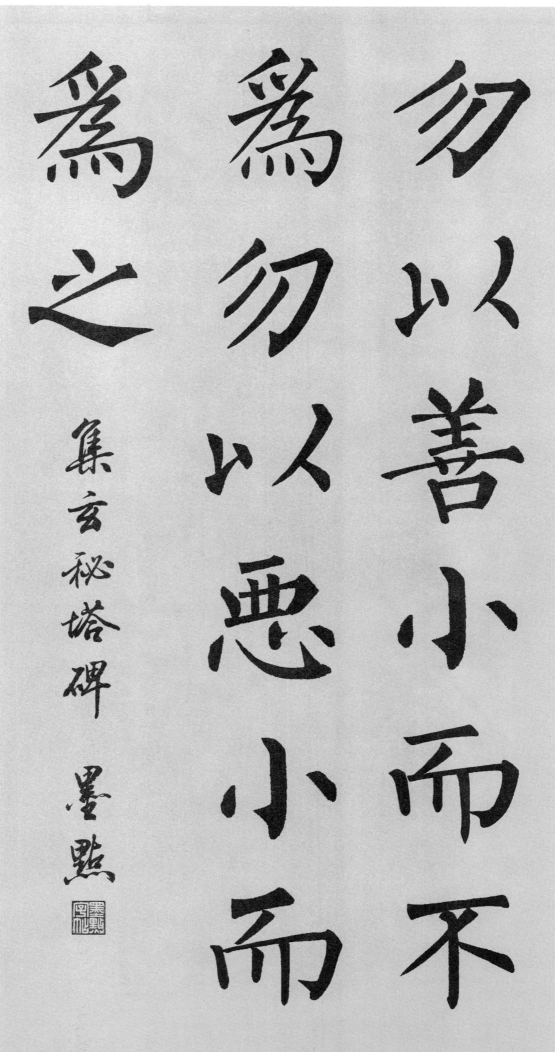

勿以善小而不为 为勿以恶小而为之

集玄秘塔碑 墨点

中堂：勿以善小而不为 勿以恶小而为之

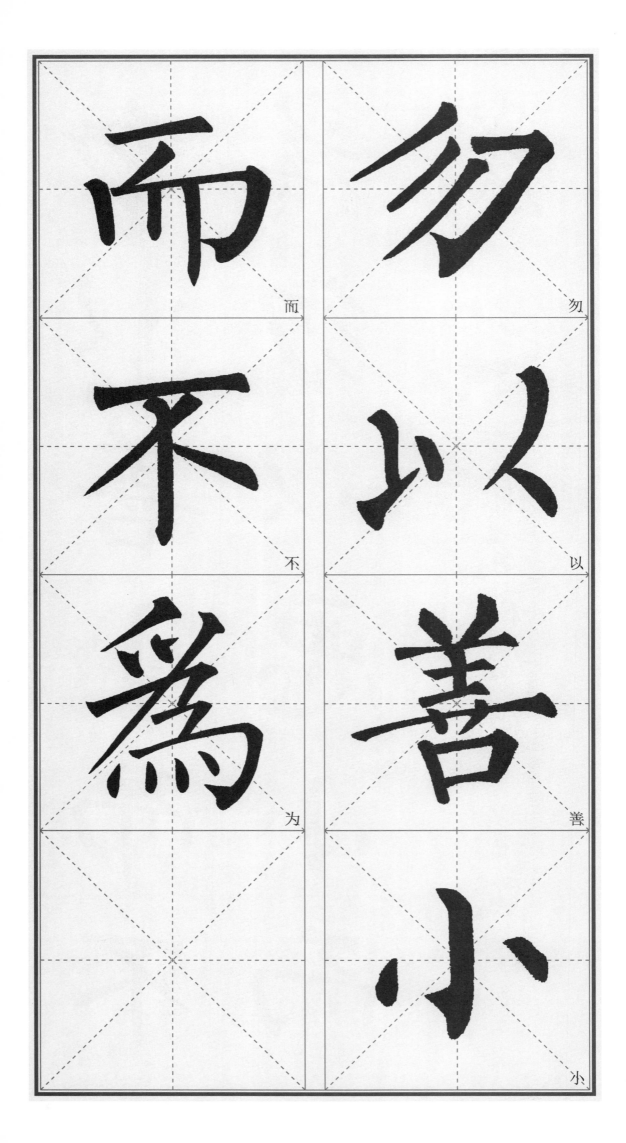

而
不
爲

勿
以
善
小

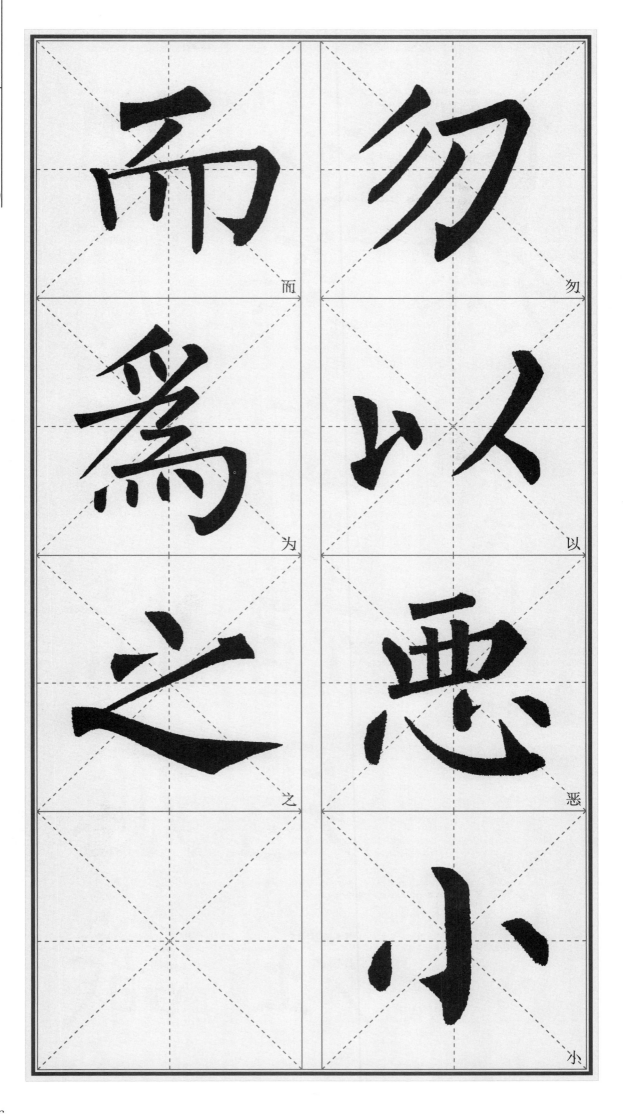

而 为 之 勿 以 恶 小

明月有情應識

我年年相見在

他鄉

集玄秘塔碑 墨點

中堂：明月有情应识我　年年相见在他乡

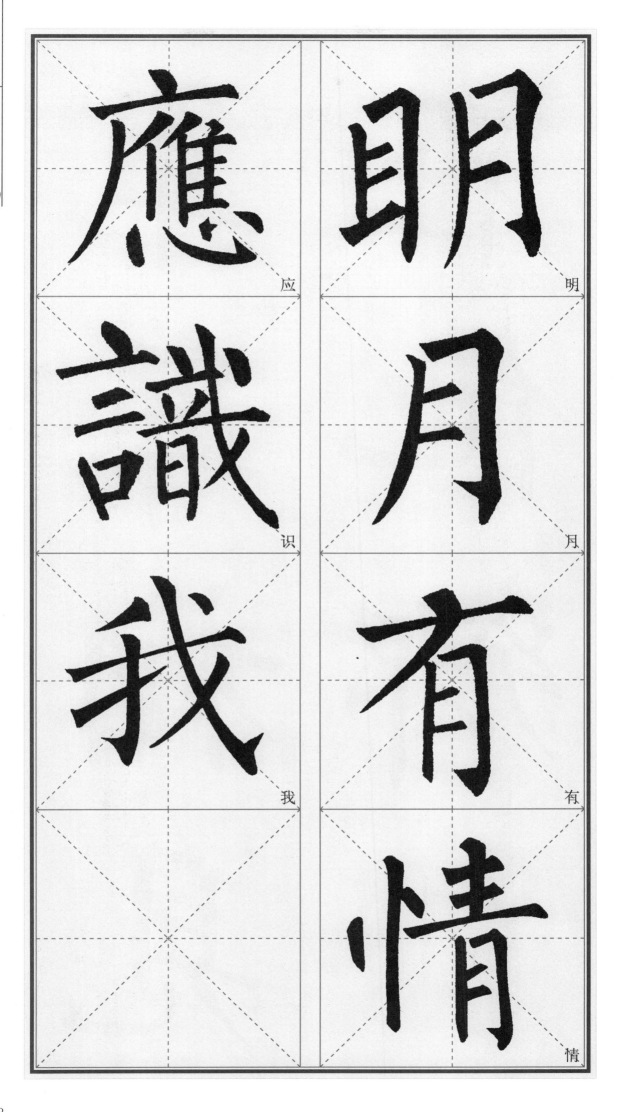

應 应
識 识
我 我

明 明
月 月
有 有
情 情

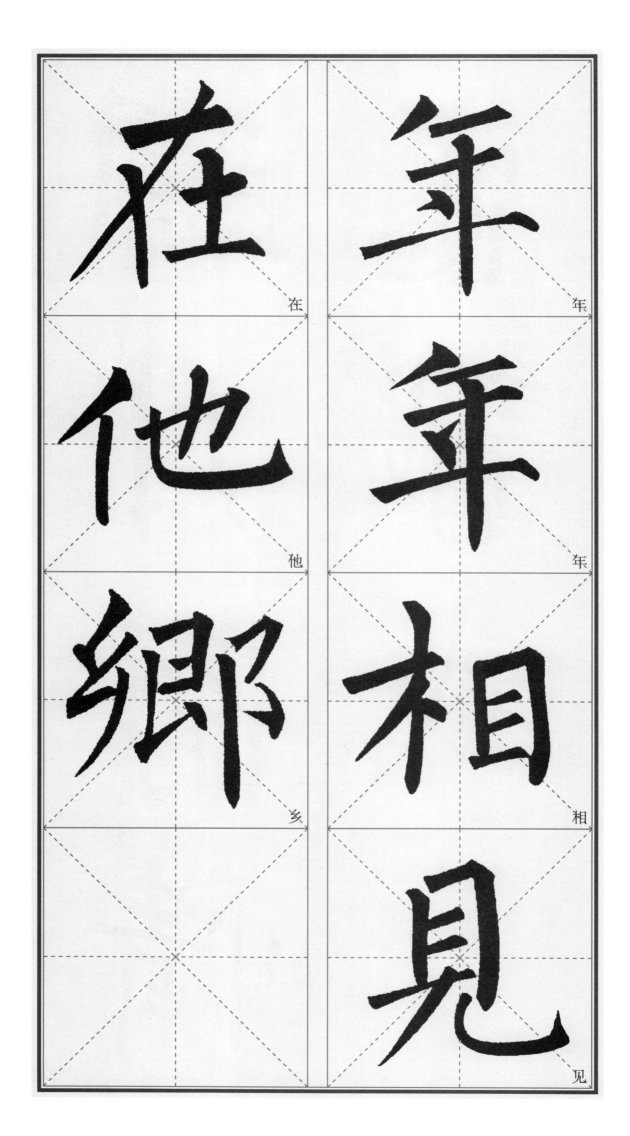

在 他 乡

年 年 相 见

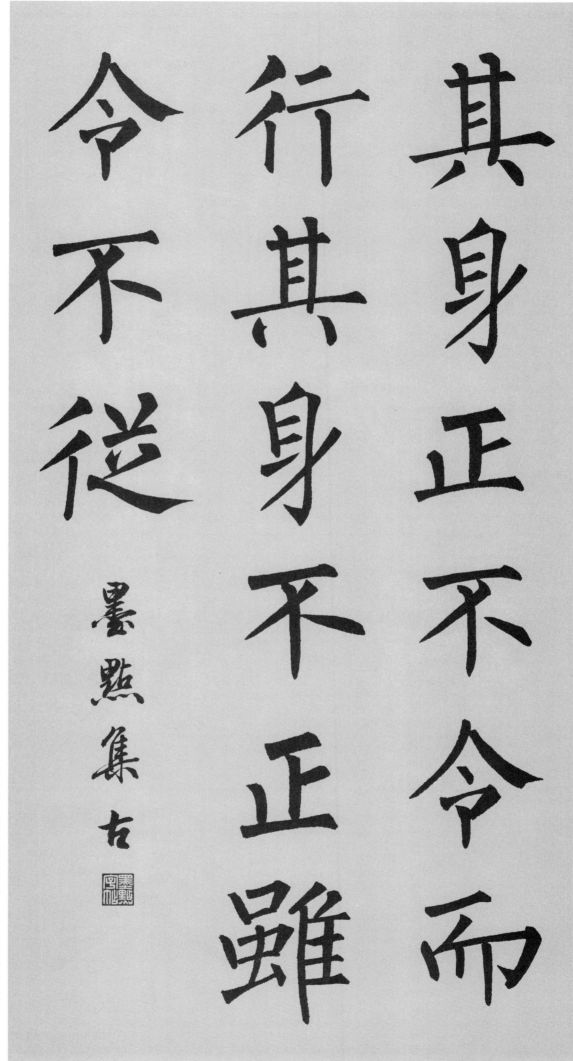

其身正不令而

行其身不正雖

令不從

墨點集古

中堂：其身正不令而行　其身不正雖令不從

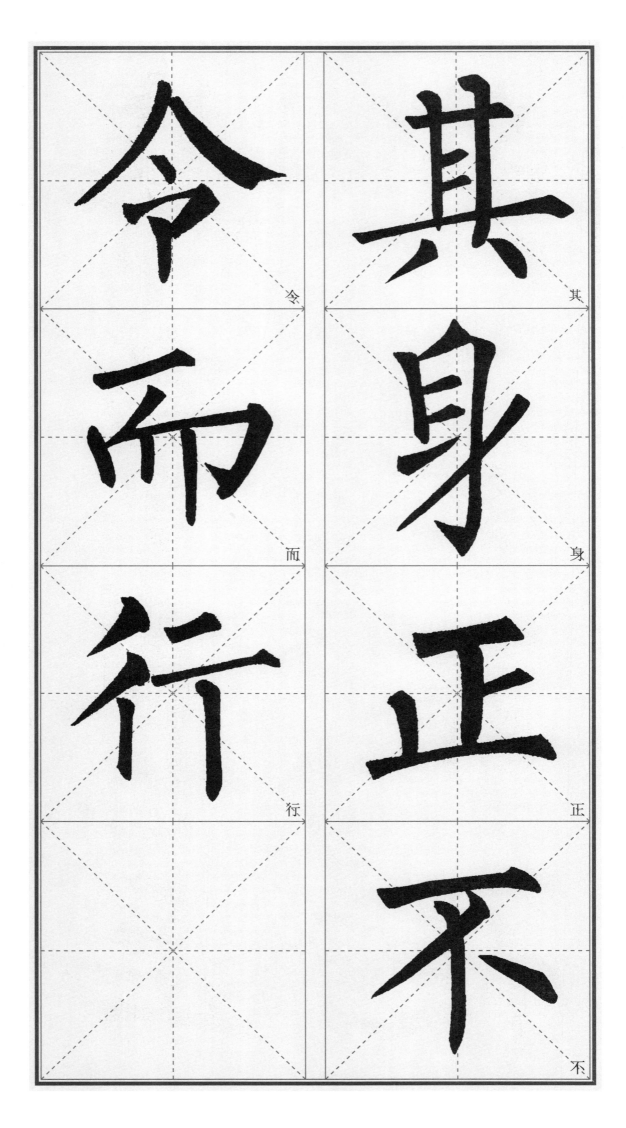

其身正不

令而行

51

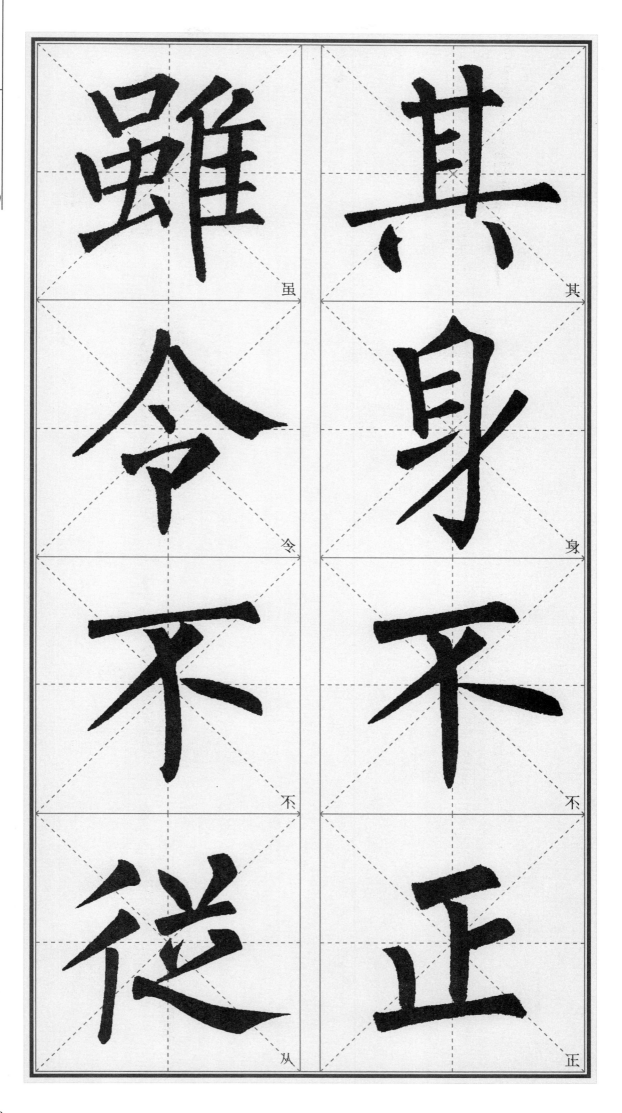

雖

令

不

从

其

身

不

正

功蓋三分國名成八
陣圖江流石不轉遺
恨失吞吳

集玄秘塔碑古詩一首
墨點

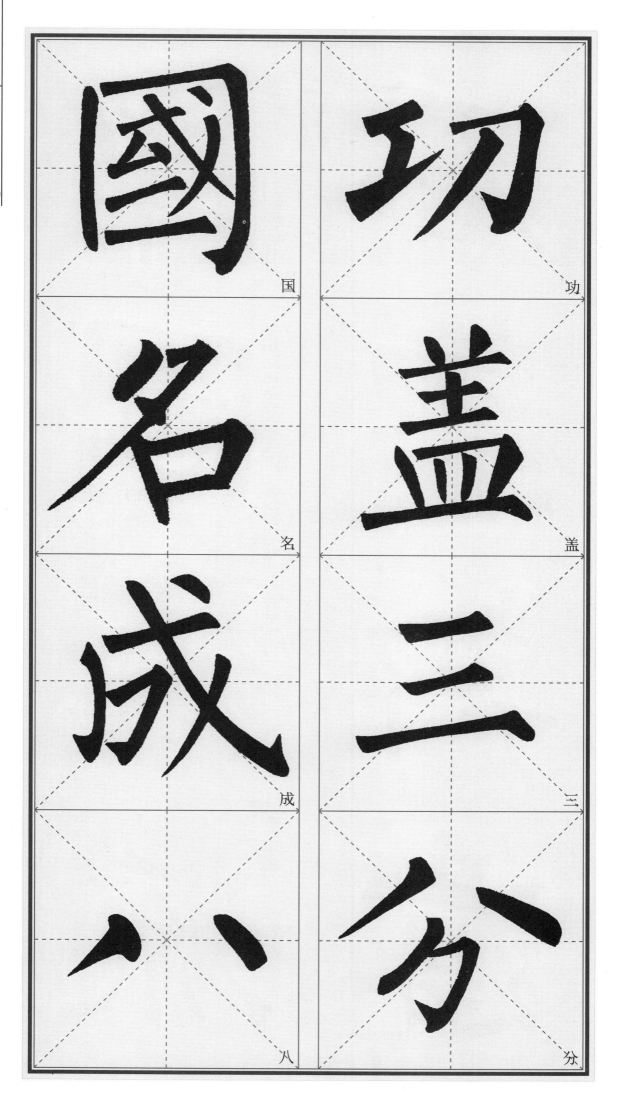

石

陣

不

圖

轉

江

遺

流

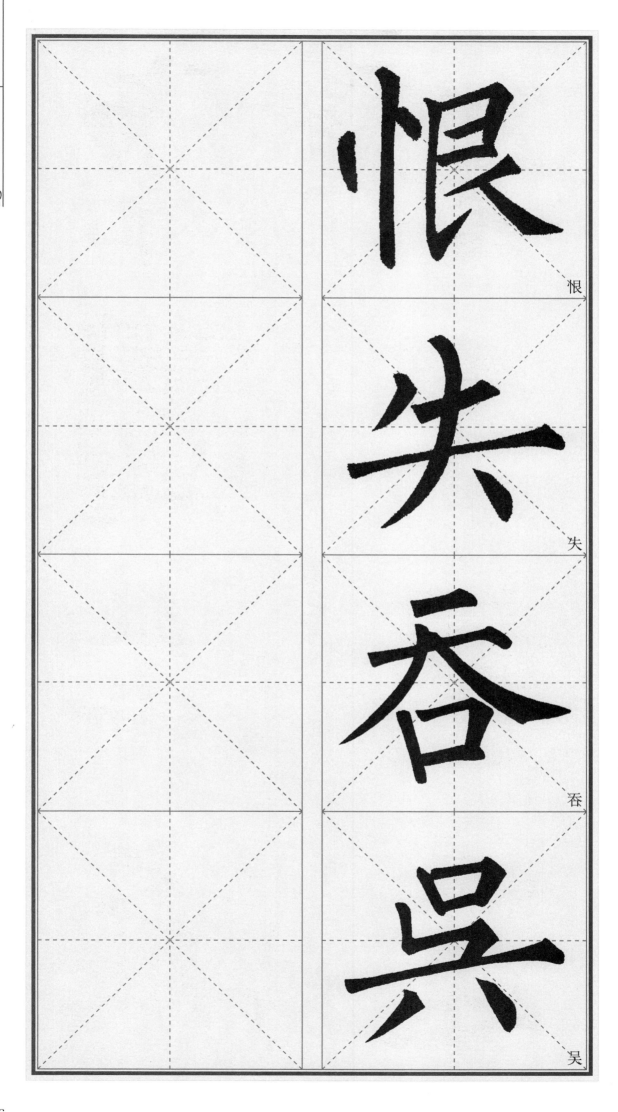

恨

失

吞

吴

千山鳥飛絕萬徑人

蹤滅孤舟蓑笠翁獨

釣寒江雪

集玄秘塔碑古詩一首

墨點

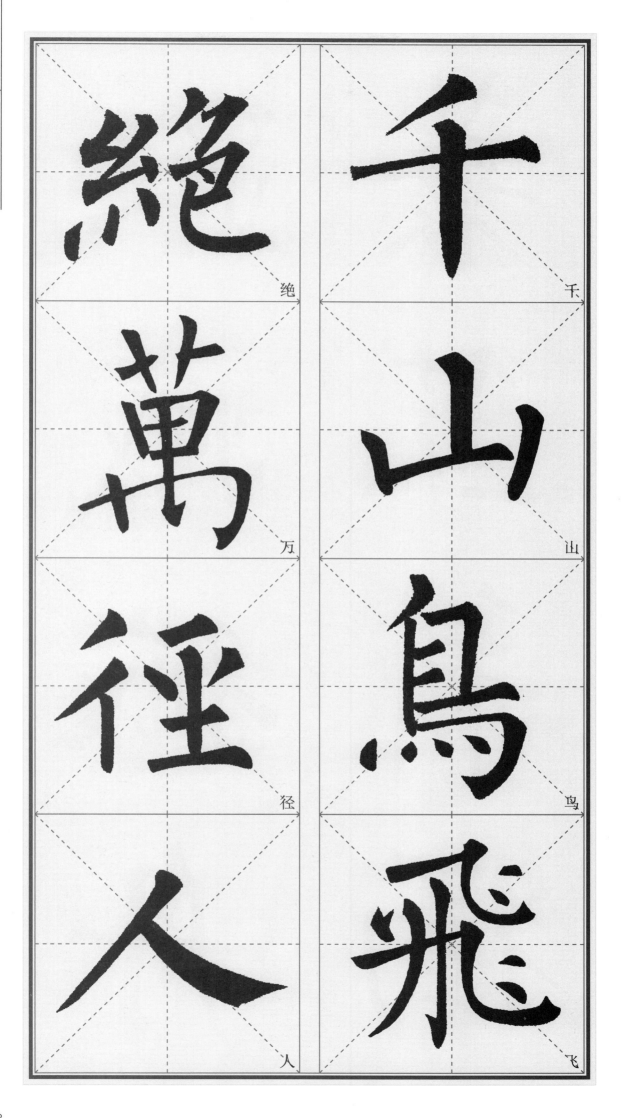

千山

鸟飞

绝万

径人

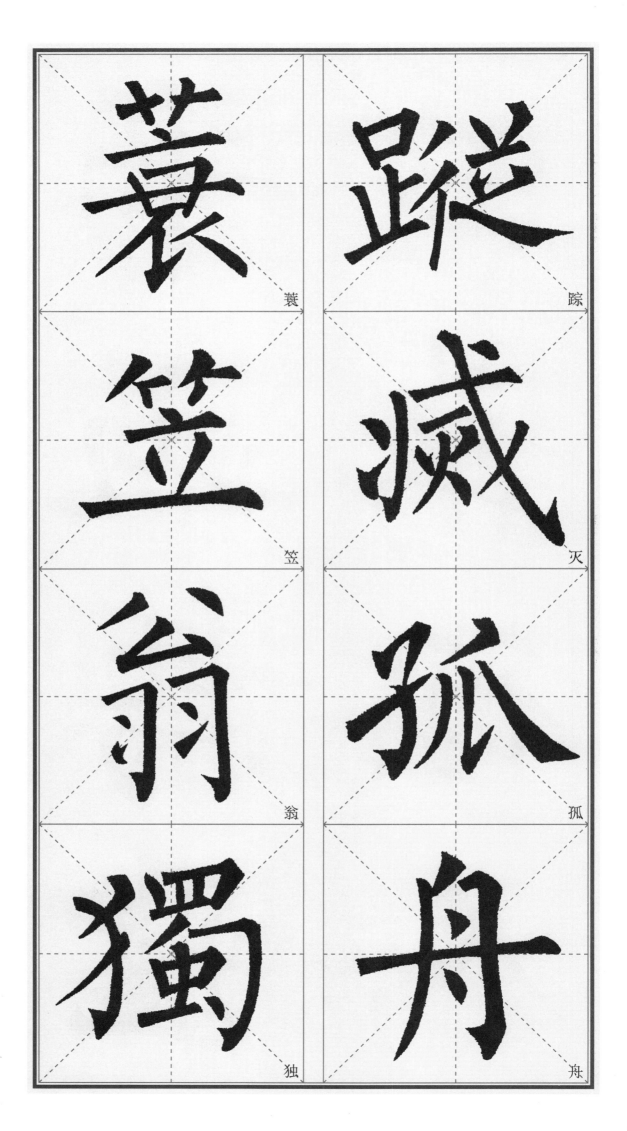

蓑

笠

翁

獨

蹤

滅

孤

舟

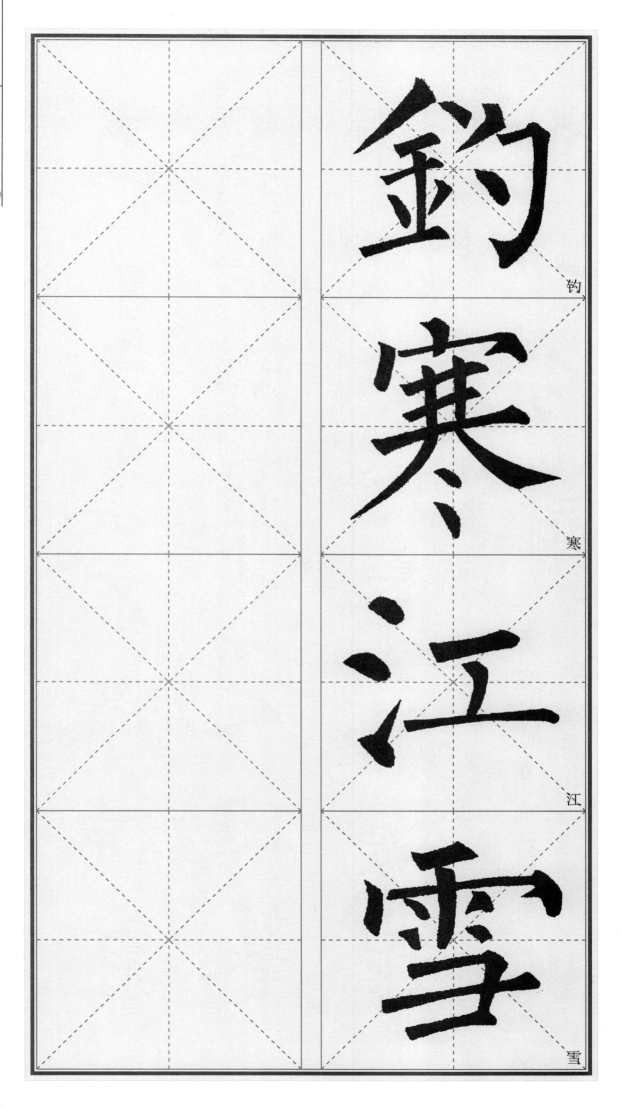

钓

寒

江

雪

有梅無雪不精神有

雪無詩俗了人曰暮

詩成天又雪與梅幷

作十分春

集玄秘塔碑古詩一首
墨點

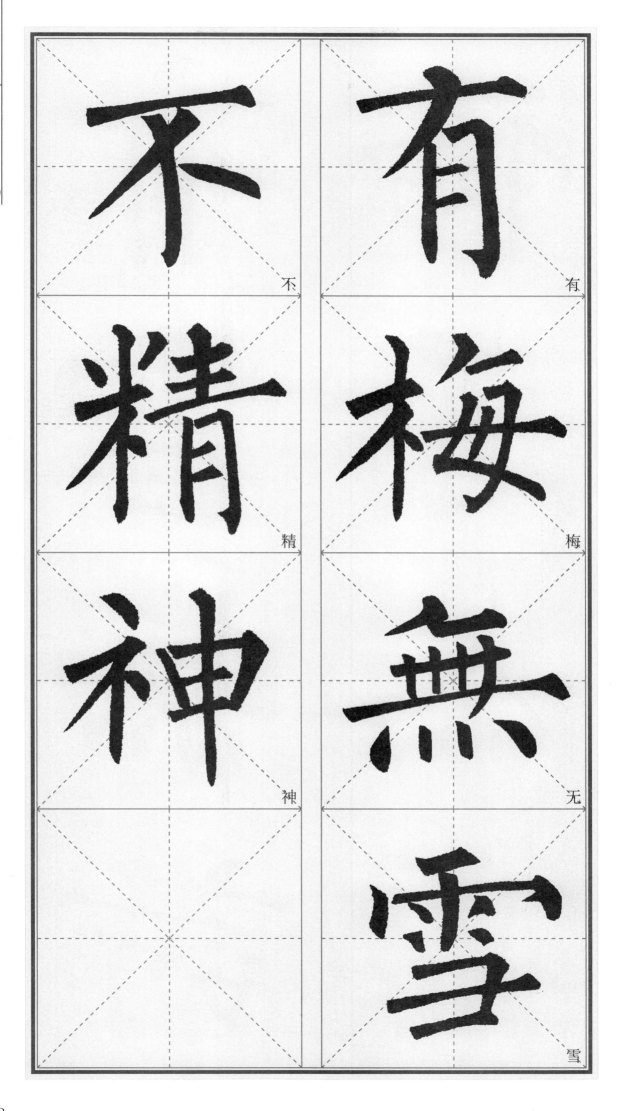

不

有

精

梅

神

无

雪

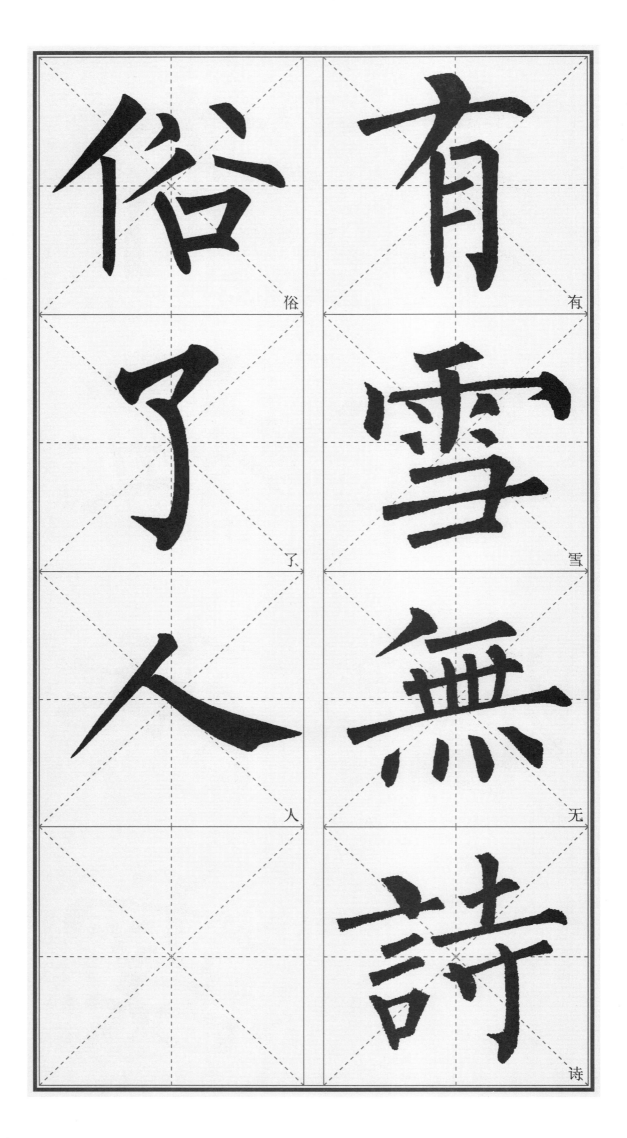

俗

了

人

有

雪

無

詩

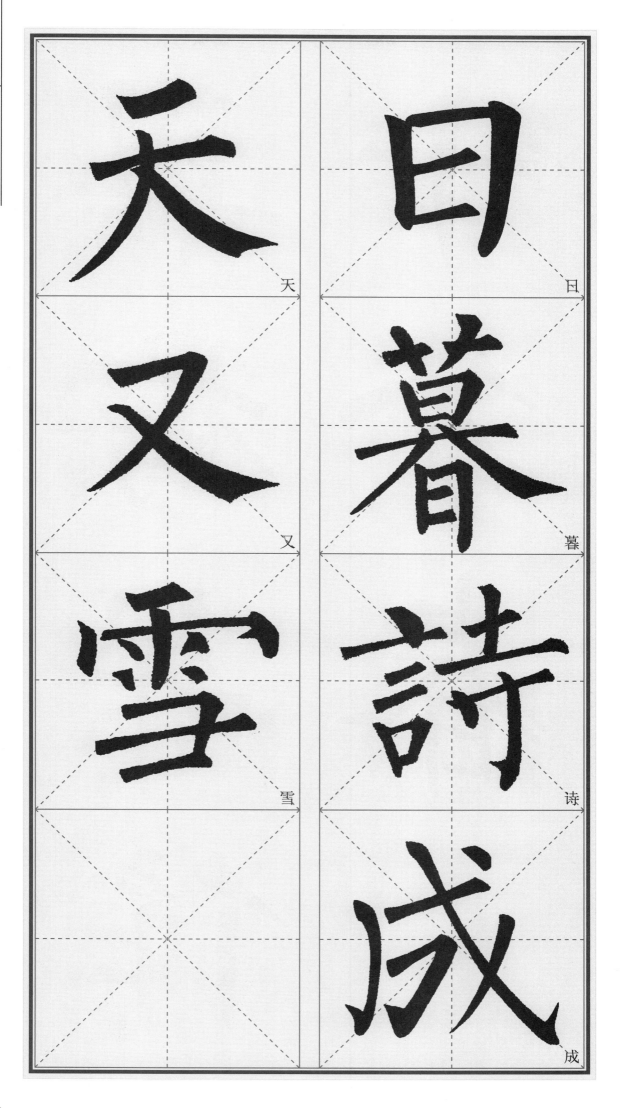

天

又

雪

日

暮

诗

成

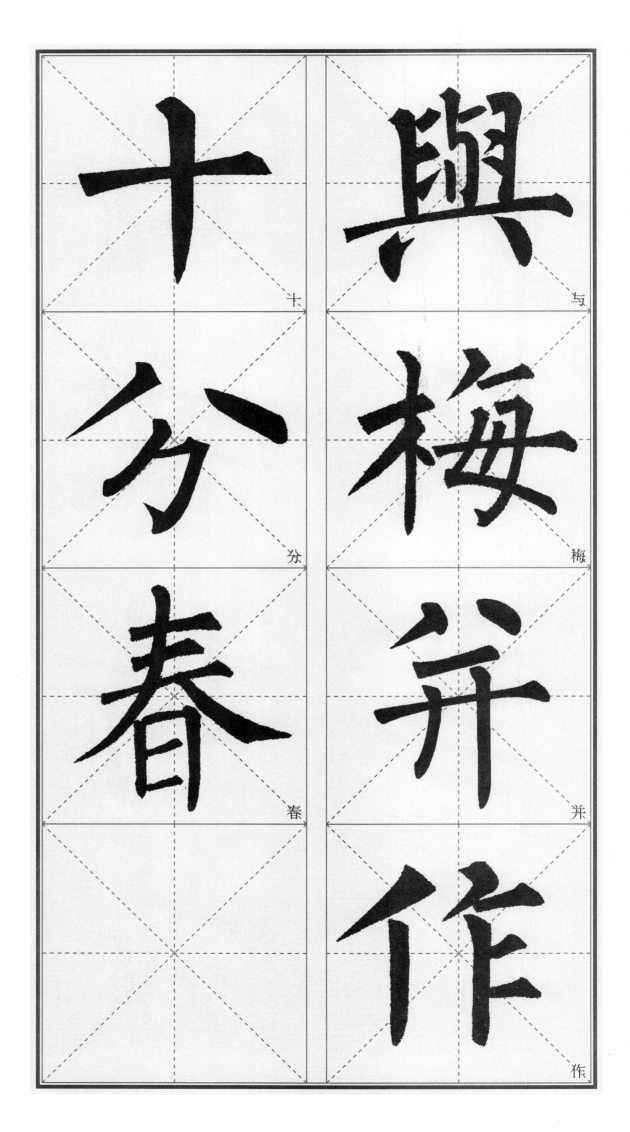

十

分

春

与

梅

并

作

借問江潮與海水何
似君情與妾心相恨
不如潮有信相思始
覺海非深

集玄秘塔碑古诗一首
墨點

中堂：白居易《浪淘沙》

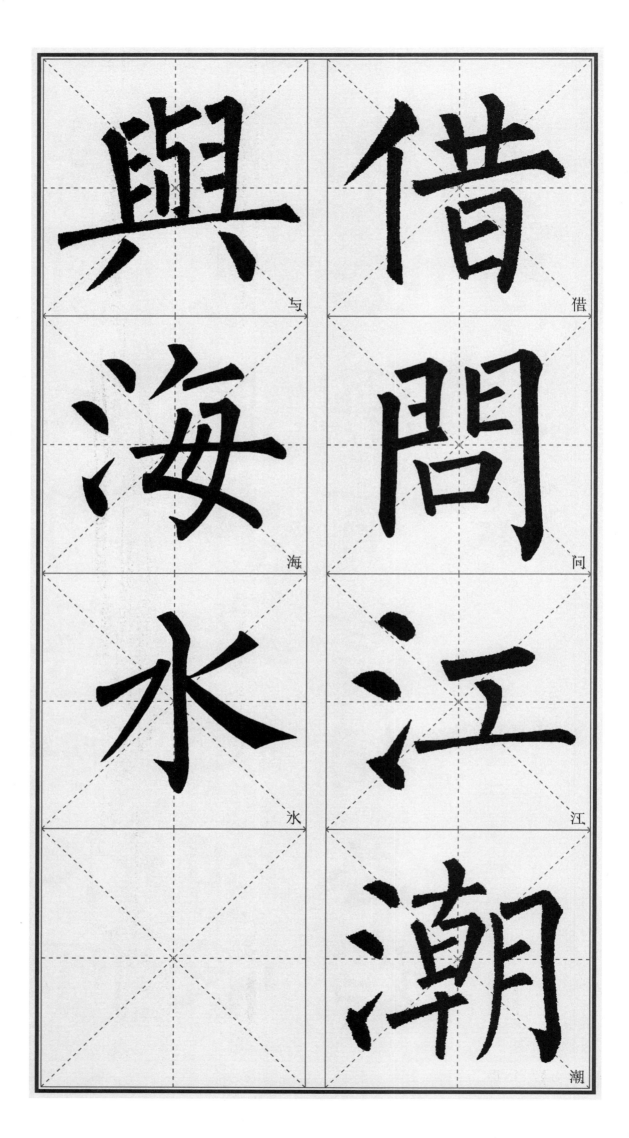

與 与
海 海
水 冰
借 借
問 问
江 江
潮 潮

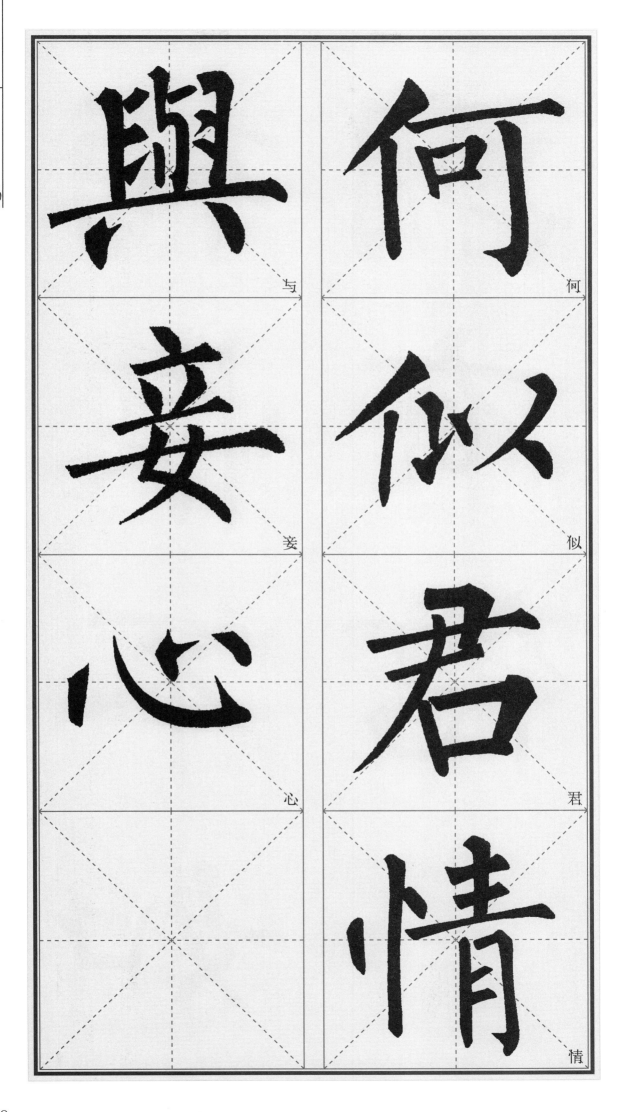

与
何
妾
似
心
君
情

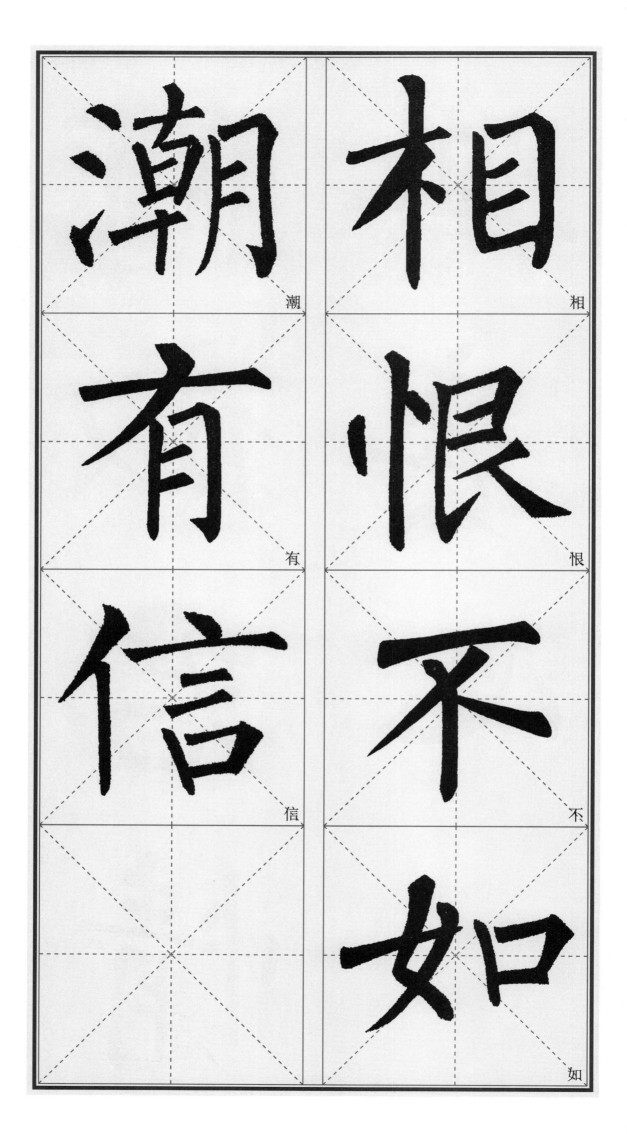

潮 有 信 相 恨 不 如

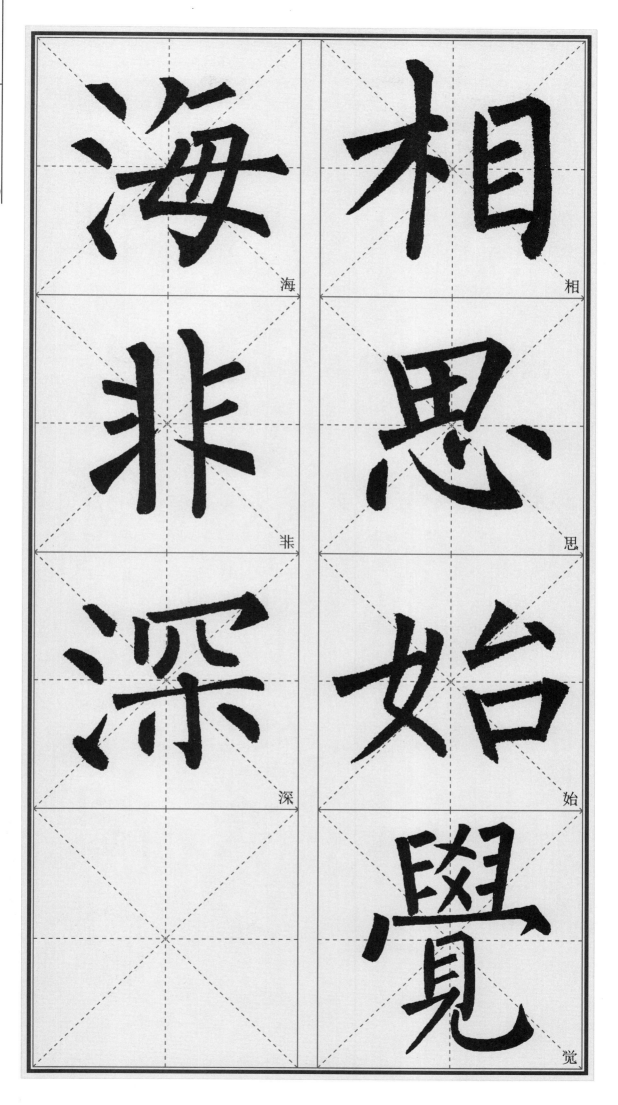

海

相

非

思

深

始

觉

天門中斷楚江開碧
水東流至此迴兩岸
青山相對出孤帆一
片日邊来

集玄秘塔碑古詩一首
墨點

中堂：李白《望天门山》

71

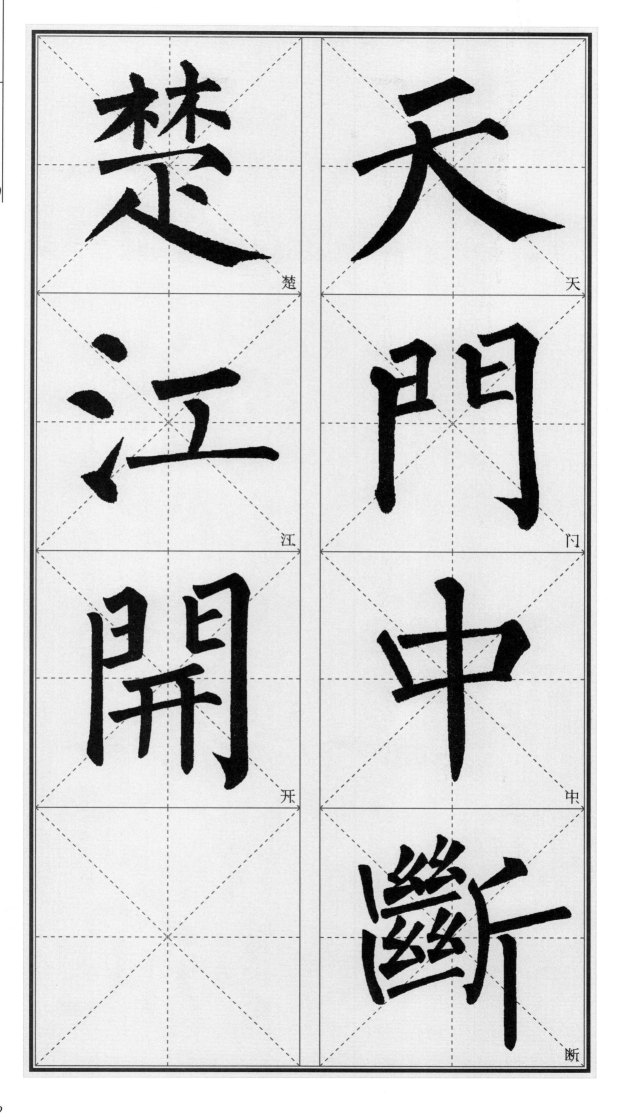

楚

天

江

门

开

中

断

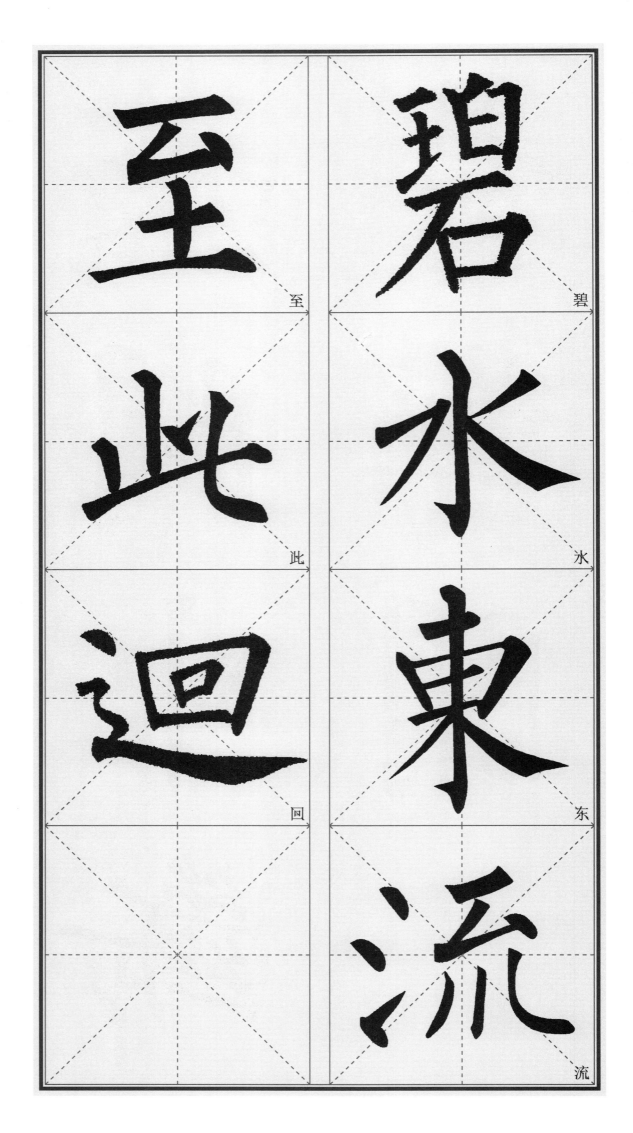

至 此 迴 碧 水 東 流

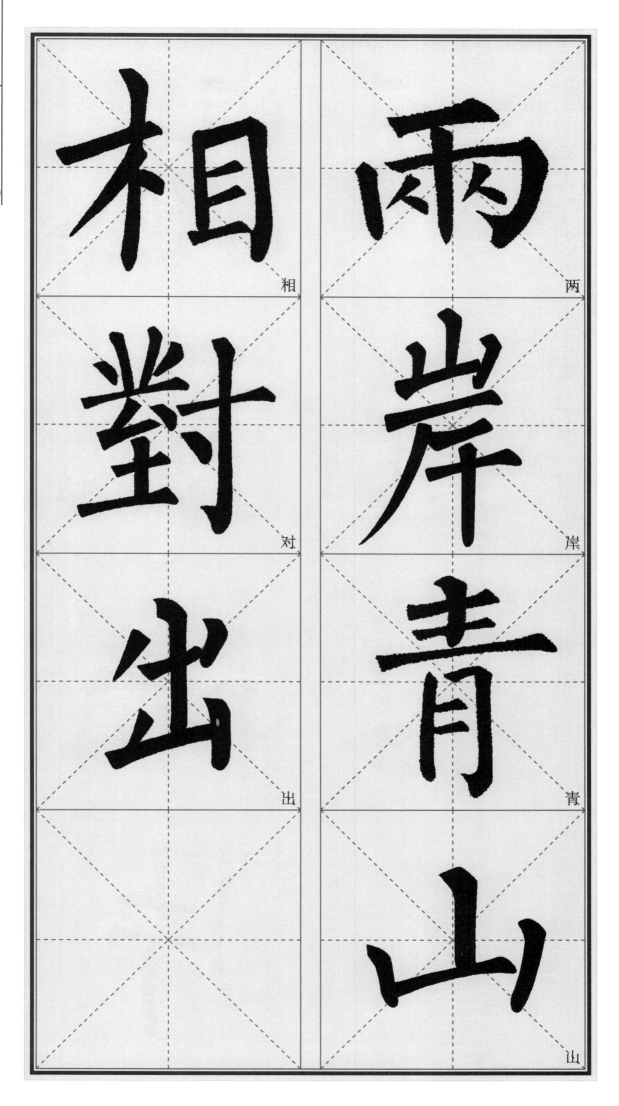

相 对 出

两 岸 青 山

相 对 出 两 岸 青 山

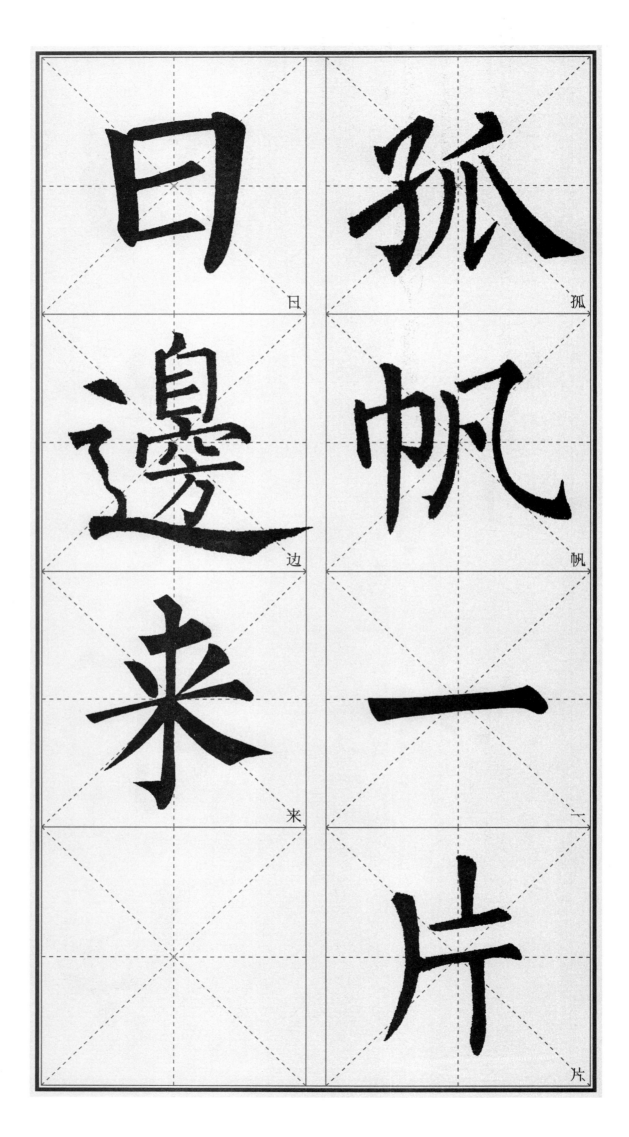

日

邊

来

孤

帆

一

片

湖光秋月两相和潭
面无风镜未磨遥望
洞庭山水翠白银盘
裏一青螺

集玄秘塔碑古诗一首

墨点

中堂：刘禹锡《望洞庭》

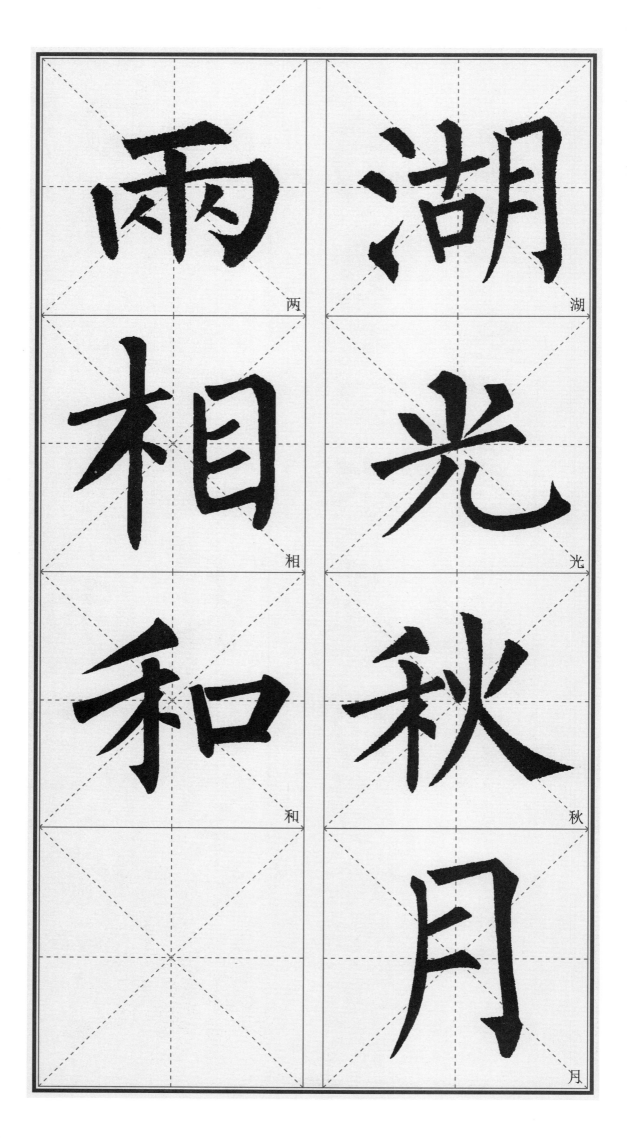

両

相

和

湖

光

秋

月

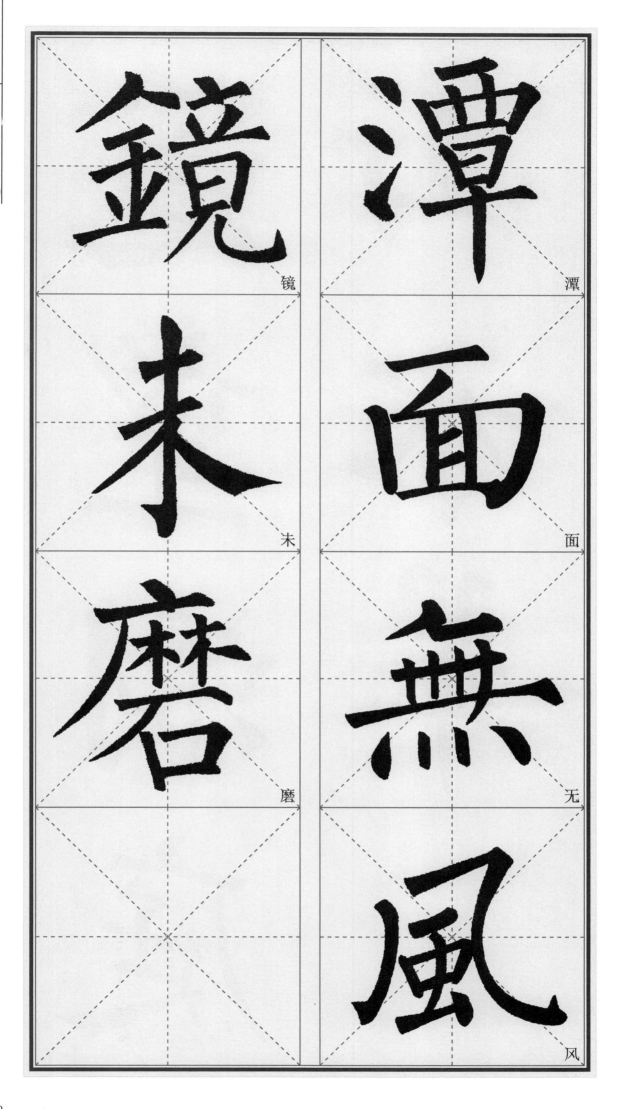

鏡

潭

未

面

磨

無

風

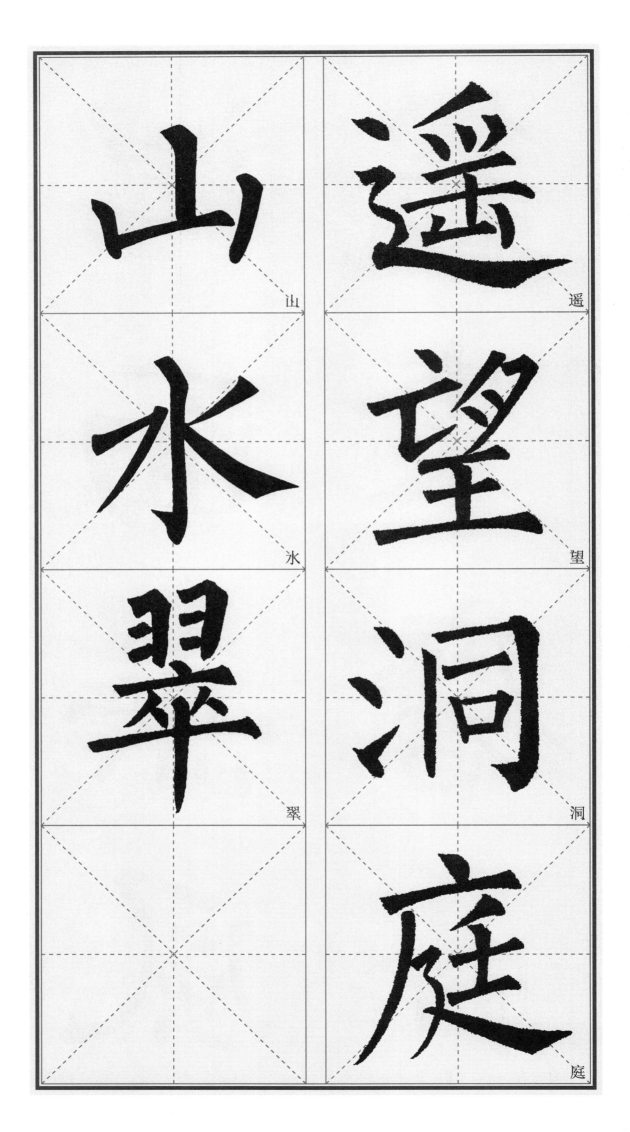

山

水

翠

遥

望

洞

庭

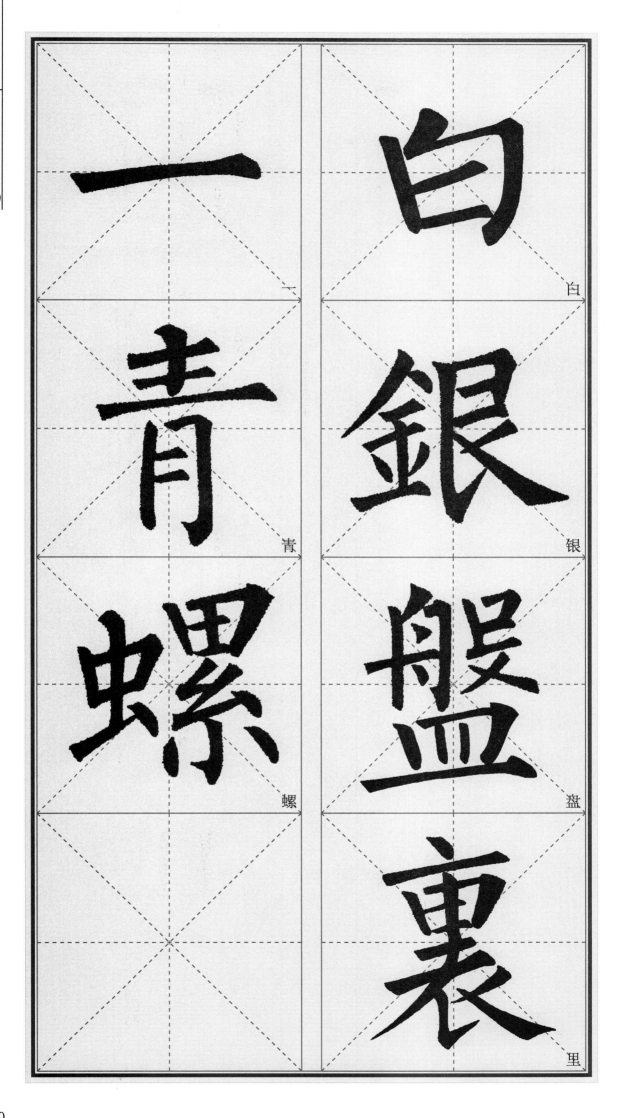

一 青 螺 白 銀 盤 裏